imaginist

想象另一种可能

理
想
国
imaginist

汉字书法之美

蒋勋 著

上海三联书店

图书在版编目（CIP）数据

汉字书法之美 / 蒋勋著 . —上海：上海三联书店，
2023.1

ISBN 978-7-5426-7899-7

Ⅰ . ①汉… Ⅱ . ①蒋… Ⅲ . ①汉字－书法美学 Ⅳ . ① J292.1

中国版本图书馆 CIP 数据核字 (2022) 第 191573 号

本书简体中文版由远流出版公司授权出版，仅限中国大陆地区发行。

汉字书法之美

蒋勋 著

责任编辑 / 宋寅悦
特约编辑 / 刘　震
装帧设计 / 高　熹
制　　作 / 马志方　陈基胜
监　　制 / 姚　军
责任校对 / 张大伟

出版发行 / 上海三联书店
　　　　　（200030）上海市漕溪北路331号A座6楼
邮购电话 / 021-22895540
印　　刷 / 北京华联印刷有限公司

版　　次 / 2023 年 1 月第 1 版
印　　次 / 2023 年 1 月第 1 次印刷
开　　本 / 787mm×1092mm　1/32
字　　数 / 171千字
印　　张 / 9.875
书　　号 / ISBN 978-7-5426-7899-7/ J·385
定　　价 / 78.00元

如发现印装质量问题，影响阅读，请与印刷厂联系：010-87110703

目录

汉字书法的练习，大概在许多华人心中都保有很深刻的印象。

以我自己为例，童年时期跟兄弟姐妹在一起相处的时光，除了游玩嬉戏，竟然有一大部分时间是围坐在同一张桌子写毛笔字。

写毛笔字从几岁开始？回想起来不十分清楚了。好像从懂事之初，三四岁开始，就正襟危坐，开始练字了。

"上"、"大"、"人"，一些简单的汉字，用双钩红线描摹在九宫格的练习簿上。我小小的手，笔还拿不稳。父亲端来一把高凳，坐在我后面，用他的手握着我的手。

我记忆很深，父亲很大的手掌包覆着我小小的手。

毛笔笔锋，事实上是在父亲有力的大手控制下移动。我看着毛笔的黑墨，一点一滴，一笔一画，慢慢渗透填满红色双钩围成的轮廓。

父亲的手非常有力气，非常稳定。

我偷偷感觉着父亲手掌心的温度，感觉着父亲在我脑后均匀平稳的呼吸。好像我最初书法课最深的记忆，并不只是写字，而是与父亲如此亲近的身体接触。

一直有一个红线框成的界线存在，垂直与水平红线平均分割的九宫格，红色细线围成的字的轮廓。红色像一种"界限"，我手中毛笔的黑墨不能随性逾越红线轮廓的范围，九宫格使我学习"界限"、"纪律"、"规矩"。

童年的书写，是最早对"规矩"的学习。"规"是曲线，"矩"是直线；"规"是圆，"矩"是方。

大概只有汉字的书写学习里，包含了一生漫长地学习为人处事的"规矩"吧！

学习直线的耿直，也学习曲线的婉转；学习"方"的端正，也学习"圆"的包容。

东亚文化的核心价值，其实一直在汉字的书写中。

最早的汉字书写学习，通常都包含着自己的名字。

很慎重地，拿着笔，在纸上，一笔一画，写自己的名字。仿佛在写自己一生的命运，凝神屏息，不敢有一点大意。一笔写坏了，歪了，抖了，就要懊恼不已。

我不知道为什么"蒋"这个字上面有"艹"？父亲说"蒋"是茭白，是植物，是草本，所以上面有"艹"。

"勋"的笔画繁杂（繁体字为"勳"），我很羡慕别人姓名字画少、字画简单。当时有个广播名人叫"丁一"，我羡慕了很久。

羡慕别人名字的笔画少，自己写"勋"的时候就特别不耐烦，上面写成了"动"，下面四点就忘了写。老师发卷子，常常笑着指我"蒋动"。

老师说：那四点是"火"，没有那四点，怎么"动"起来？

我记得了，那四点是"火"，以后没有再忘了写，但是"勋"写得特别大。在格子里写的时候，常常觉得写不下去，笔画要满出来了，那四点就点到格子外去了。

长大以后写晋人的《爨宝子碑》，原来西南地方还有姓"爨"的，真是庆幸自己只是忘了四点"火"。如果姓"爨"，肯定连"火"带"大"带"林"一起忘了写。

写《爨宝子碑》写久了，很佩服书写的人，"爨"笔画这么多，不觉得大，不觉得繁杂；"子"笔画这么少，这么简单，也不觉得空疏。两个笔画差这么多的字，并放在一起，都占一个方格，都饱满，都有一种存在的自信。

名字的汉字书写，使学龄的儿童学习了"不可抖"的慎重，学习了"不可歪"的端正，学习了自己作为自己"不可取代"的自信。那时候忽然想起名字叫"丁一"的人，不知道他在儿时书写自己的名字，是否也有困扰，因为少到只有一根线，那是多么困难的书写；少到只有一根线，没有可以遗忘的笔画。

长大以后写书法，最不敢写的字是"上"、"大"、"人"。因为笔画简单，不能有一点苟且，要从头慎重端正到底。

现在知道书法最难的字可能是"一"。弘一的"一"，简单、安静、素朴，极简到回来安分做"一"，是汉字书法美学最深的领悟吧！

大部分的人可能都忘了儿童时书写名字的慎重端正，一丝不苟。

随着年龄增长，随着签写自己的名字次数越来越多，越来越熟练，线条熟极而流滑。别人看到赞美说：你的签名好漂亮。但是自己忽然醒悟，原来距离儿童最初书写的谨慎、谦虚、端正，已经太远了。

父亲一直不鼓励我写"行"写"草"，强调应该先打好"唐楷"基础。我觉得他太迂腐保守。但是他自己一生写端正的柳公权《玄秘塔碑》，我看到还是肃然起敬。

也许父亲坚持的"端正"，就是童年那最初书写自

己名字时的慎重吧！

签名签得太多，签得太流熟，其实是会心虚的。每次签名流熟到了自己心虚的时候，回家就想静坐，从水注里舀一小勺水，看水在赭红砚石上滋润散开，离开溪水很久很久的石头仿佛忽然唤起了在河床里的记忆，被溪水滋润的记忆。

我开始磨墨，松烟一层一层在水中散开，最细的树木燃烧后的微粒微尘，成为墨，成为一种透明的黑。

每一次磨墨，都像是找回静定的呼吸的开始。磨掉急躁，磨掉心虚的慌张，磨掉杂念，知道"磨"才是心境上的踏实。

我用毛笔濡墨时，那死去的动物毫毛仿佛一一复活了过来。

笔锋触到纸，纸的纤维也被水渗透。很长的纤维，感觉得到像最微细血脉的毛吸现象，像一片树叶的叶脉，透着光，可以清楚知道养分输送到了哪里。

那是汉字书写吗？或者，是我与自己相处最真实的一种仪式。

许多年来，汉字书写，对于我，像一种修行。

我希望能像古代洞窟里抄写经文的人，可以把一部《法华经》一字一字写好，像最初写自己的名字一样慎重端正。

在这本《汉字书法之美》的写作过程中，我不断

回想起父亲握着我的手书写的岁月。那些简单的"上"、"大"、"人",也是我的手被父亲的手握着,一起完成的最美丽的书法。

我把这本书献于父亲灵前,作为我们共同在汉字书写里永远的纪念。

蒋勋

于八里淡水河畔

二〇〇九年七月九日

汉字有最少五千年的历史，大汶口文化出土的一件黑陶尊，器表上用硬物刻了一个符号——上端是一个圆，像是太阳；下端一片曲线，有人认为是水波海浪，也有人认为是云气；最下端是一座有五个峰尖的山。

这是目前发现最古老的汉字，比商代的甲骨文还要早。

文字与图像在漫长文明中相辅相成

我常常凝视这个又像文字又像图像的符号，觉得很像在简讯上或 Skype 上收到学生寄来的信息。信息有时候是文字，有时候也常常夹杂着"表情"的图像符号。

一颗红色破碎的心，代表"失望"或"伤心"；一张微笑的脸，表示"开心"、"满意"。这些图形有时候的确比复杂啰嗦的文字更有图像思考的直接性。

汉字造字法中本来有"会意"一项。"会意"在汉字系统中特别可以连结文字与图像的共同关系，也就是古人说的"书画同源"。

人类使用图像与文字各有不同的功能，很多人担心现代年轻人过度使用图像，会导致文字没落。

我没有那么悲观。汉民族的文字与图像在漫长文明中相辅相成，彼此激荡互动，很像现代数字信息上文字与图像互用的关系，也许是新一代表意方式的萌芽，不必特别为此过度忧虑。

文字与图像互相联结的例子，在现实生活中其实常常见到。例如厕所或盥洗室，区分男女性别时当然可以用文字，在门上写一个"男"或一个"女"。但在现实生活中，厕所标志男女性别的方法却常用图像而不用文字：女厕所用"耳环"、"裙子"或"高跟鞋"，男厕所用"礼帽"、"胡须"或"手杖"；女厕所用"粉红"，男厕所用"深蓝"。物件和色彩都可以是图像思考，有时候比文字直接。

我在台湾先住民社区看过厕所用男女性器官木雕来区分的，也许更具古代初民造字之初的图像的直接性。我们现在写"祖先"的"祖"，古代没有"示"字边，

商周古文都写作"且"，就是一根男性阳具图像。对原住民木雕大惊小怪，恰好也误解了古人的大胆直接。

山东莒县凌阳河大汶口黑陶尊器表的符号是图像还是文字，是一个字还是一个短句，都还值得思索。

太阳，一个永恒的圆，从山峰云端或汹涌的大海波涛中升起。有人认为这个符号就是表达"黎明"、"日出"的"且"这个古字。元旦的"旦"，是太阳从地平线上升起，一直到今天，汉字的"旦"还是有明显的图像性，只是原来的圆太阳为了书写方便，"破圆为方"变成直线构成的方形而已。

解读上古初民的文字符号，其实也很像今天青少年玩的"火星文"。人同此心，心同此理，数千年的汉字传统一路走来有清楚的传承轨迹，一直到今天的"简讯""表情"符号，并没有像保守者认为的那么离"经"

铭文『祖』字。

太阳，一个永恒的圆，从山峰云端或汹涌的大海波涛中升起。有人认为这个符号就是表达『黎明』『日出』的『旦』这个古字。

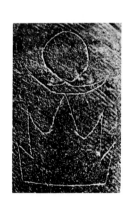

叛"道"，反而很可以使我们再次思考汉字始终具备活力的秘密（有多少古文字如埃及象形文字、美索不达米亚楔形文字，早已消失灭亡）。

汉字是现存几乎唯一的象形文字，"象形"是建立在视觉的会意基础上。

我们今天熟悉的欧美语言，甚至亚洲的新语言（原来受汉字影响的韩文、越南文），大多都成为拼音文字。

在欧美，常常看到学童学习语言有"朗读"、"记诵"的习惯，训练依靠听觉掌握拼音的准确。汉字的语文训练比较没有这种课程。汉字依靠视觉，在视觉里，图像的会意变得非常重要。图像思考也使汉文化趋向快速结论式的综合能力，与拼音文字靠听觉记音的分析能力，可能决定了两种文化思维的基本不同走向。

寓繁于简的汉字文学

大汶口黑陶尊上的符号，如果是"旦"这个古字，这个字里包含了"日出"、"黎明"、"朝气蓬勃"、"日日新"等许许多多的含意，却只用一个简单的符号传达给视觉。

汉字的特殊构成，似乎决定了早期汉语文学的特性。

一个"旦"字，是文字，也是图像，更像一个诗意

的句子。

汉语文学似乎注定会以"诗"做主体，会发展出文字精简"言有尽而意无穷"的短诗，会在画面出现"留白"，把"诗"题写在"画"的"留白"上，既是"说明"又是"会意"。

希腊的《伊利亚特》(*Iliad*)、《奥德赛》(*Odyssey*)都是鸿篇巨制，诗里贯穿情节复杂的故事；古印度的《罗摩衍那》(*Ramayana*)和《摩诃婆罗达》(*Mahabharata*)动则八万颂十万颂，长达几十万句的长诗，也是诡谲多变，人物事件层出不穷，习惯图像简洁思考的民族常常一开始觉得目不暇接，眼花缭乱。

同一时间发展出来的汉字文学《诗经》却恰巧相反——寓繁于简，简单几个对仗工整、音韵齐整的句子，就把复杂的时间空间变成一种"领悟"。

汉字文学似乎更适合"领悟"而不是"说明"。

昔我往矣，杨柳依依；
今我来思，雨雪霏霏。

仅仅十六个字，时间的逝去，空间的改变，人事情感的沧桑，景物的变更，心事的喟叹，一一都在整齐精简的排比中，文字的格律性本身变成一种强固的美学。

汉语诗决定了不与鸿篇巨制拼搏"大"的特色，而

是以"四两拨千斤"的灵巧，完成了自己语文的优势与长处。

　　　　松下问童子，言师采药去。
　　　　只在此山中，云深不知处。

　　汉语文学最脍炙人口的名作，还是只有二十个字的"绝句"，这些精简却意境深远的"绝句"的确是文化里的"一绝"，不能不归功于汉字独特的以视觉为主的象形本质。

汉字演变

我用手抚摸着
那些凹凸的绳结留在陶土上的痕迹，
仿佛感觉着数十万年来人类的心事，
里面有后来者越来越读不懂的
惊慌、恐惧、渴望，
有后来者越来越读不懂的
祈求平安的巨大祝祷。
读不懂，但是感觉得到『美丽』。

结绳

我想象着出土的一根绳子，上面打了一个『结』。那个『结』，可能是三十万年前一次山崩地裂的地壳变异的记忆，幸存者惊魂甫定，拿起绳子，慎重地打了一个『结』……

据说，人类没有文字以前，最早记事是用打结的方法，也就是教科书上说的"结绳记事"。

现代人很难想象"结绳"怎么能够"记事"。手上拿一根绳子，发生了一件事情，害怕日久忘记了，就打一个结，用来提醒自己，帮助记忆。

我很多职场上的朋友，身上都有一个笔记本，随时记事。我瞄过一眼，发现有的人一天的记事，分成很多细格。每一格是半小时——半小时早餐会报，半小时见某位客户，半小时瑜伽课，半小时下午茶与营销专员拟新策划案，半小时如何如何——一天的行程记事，密密麻麻。

手写的记事本这几年被平板电脑取代，或直接放在手机里，成为数码的记事。事件的分格也可以更细，细到十分钟、一刻钟一个分格。

我看着这些密密麻麻的记事，忽然想到，在没有文字的年代，如果用上古人类结绳的方法，不知道一天大大小小的事要打多少个结，而那些密密麻麻的"结"，年月久了，又将怎样分辨事件繁复的内容？

大学上古史的课，课余跟老师闲聊，聊到结绳记事，年纪已经很大的赵铁寒老师，搔着一头白发，仿佛很有感触地说："人的一生，其实也没有那么多大事好记，真要打'结'，几个'结'也就够了。"

治学严谨的史学家似乎意识到自己的感触有些不够学术，又补充了一句："上古人类结绳记事，或许只记攸关生命的大事，例如大地震、日全食、星辰的陨落……"

我想象着出土的一根绳子，上面打了一个"结"。那个"结"，可能是三十万年前一次山崩地裂的地壳变异的记忆，幸存者环顾灰飞烟灭尸横遍野的大地，惊魂甫定，拿起绳子，慎重地打了一个"结"。那个"结"，是不能忘记的事件。那个"结"，就是历史。

事实上，绳子很难保存三十万年，那些曾经使人类惊动的记忆，那些上古初民观察日食、月食、地震、星辰移转或陨落，充满惊慌恐惧的"结"，早已经随时间

岁月腐烂风化了。

在上古许多陶片上还可以看到"绳文"。绳索腐烂了，但是一万年前，初民用湿泥土捏了一个陶罐，用绳索编的网状织物包裹保护，放到火里去烧。绳索编织的纹理，绳索的"结"，都一一拓印在没有干透的、湿软的陶罐表面。经过火烧，绳文就永远固定，留在陶片表面上了。

我们叫做"绳纹陶"的时代，那些常常被认为是为了"美丽"、"装饰"而存在的"绳文"，或许就是已经难以阅读的远古初民的"结绳记事"，是最初人类的历史，是最初人类的记事符号。我用手抚摸着那些凹凸的绳结留在陶土上的痕迹，仿佛感觉着数十万年来人类的心事，里面有后来者越来越读不懂的惊慌、恐惧、渴望，有后来者越来越读不懂的祈求平安的巨大祝祷。读不懂，但是感觉得到"美丽"。

结绳记事

时至今日，已没有人再用结绳这种方法来记事了；但对于古代人来说，这些大大小小的结，却是他们用来回忆过去的唯一线索。

一个结，一件心事，一份记忆，在女诗人席慕蓉的《结绳记事》诗中，柔婉地表达出来：

有些心情　一如那远古的初民

绳结一个又一个的好好系起

这样　就可以

独自在暗夜的洞穴里

反复触摸　回溯

那些对我曾经非常重要的线索

落日之前　才忽然发现

我与初民之间的相同

清晨时为你打上的那一个结

到了此刻　仍然

温柔地横梗在

因为生活而逐渐粗糙了的心中（编写）

绳结

人类编织绳索的记忆开始得非常早，把植物中的纤维取出，用手搓成绳索。直至二十世纪七〇年代，还可以在边远地区看到，人们把一根新斩下的苎麻用石头砸烂，夹在脚的大拇指间，用力一拉，除去外皮烂肉，抽取苎麻茎中的纤维。纤维晒干，染色，搓成一股一股的绳线，就在路边用手工纺织机织成布匹。

还有琼麻，叶瓣尖锐如剑戟，纤维粗硬结实，浸水不容易腐烂，它的纤维就是制作船只绳缆的好材料。

绳索或许串连了人类漫长的一部文明史，只是纤维不耐久，无法像玉石、金属，甚至皮革木材的制作那样，成为古史研究的对象。

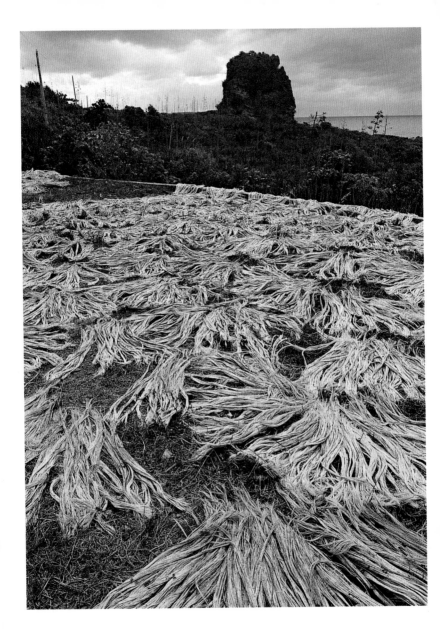

《周礼·考工记》把上古工艺以材质分为六类：攻"木"之工，攻"皮"之工，攻"金"之工，"抟埴"之工（揉土做陶），"刮摩"之工（玉石雕刻），以及"设色"之工（包括绘画与纺织品染色）。其中最不容易懂得的是"设色之工"。"设色"下有一个小的分类是"缋"，"缋"也就是"绘"的古字，读音也相同。现代人看到"绘"这个字，想到的是"绘画"，用颜料在纸上或布上画画。但是，无论"绘"或"缋"都从"纟"（丝的简写）部，应该是与纺织品的染色有关。《考工记》的六种工艺分类，编织应该是其中一项，与木器、皮革、金属、陶土、玉石并列为上古文明人类的重要创造。编织就连接到绳索、绳线打结的漫长记忆。

一九〇〇年，维也纳的医生弗洛伊德探究追寻人类的精神疾病，提出了"潜意识"的精神活动。在意识中看来不存在的事物，在意识中看来被遗忘的事物，却可能深藏在"潜意识"的底层，在梦境中出现，或伪装成其他形式出现，固执不肯消失。弗洛伊德把这些深藏在潜意识中看来遗忘却没有消失的记忆称为"情结"，例如用希腊俄狄浦斯"弑父娶母"悲剧诠释男孩子本能的"恋母情结"。

精神医疗学上用"结"来形容看似遗忘却未曾消失的记忆，使我想起古老初民的结绳记事。事物与记忆最终都消失了，只剩下一个一个读不懂的"结"，一个

琼麻紧紧联系着人们和绳索编织间的亲密记忆。

一个存留在潜意识里永远打不开的"结"。

"结"是最初的文字，是最初的书法，是最初的历史，也是最初的记忆。

"中国结"已经是独特的一项手工艺术，可以把一根绳子打成千变万化的"结"，打成"福"字、"寿"字，打成"吉祥"（又像羊又像文字的图形），打成"五福临门"（又像蝙蝠又像福字的图形）。文字、图像、绳结，三者合而为一，也许可以引发最早的文字历史与书法历史一点启思与联想。

现代谈"书法"的人，只谈毛笔的历史，但是毛笔的记事相对于绳结，还是太年轻了。

最早的书法家，会不会是那些打结的人？用绳子打成各种变化的结，打结的手越来越灵巧，因为打结，手指，特别是指尖的动作，也越来越纤细了。"纤"与"细"两个字都从"纟"部，因为漫长的绳结经验，人类也经历了情感与心事的"纤细"。

仓颉

汉字的发明者常常追溯到仓颉。现在年轻人在网络上搜寻"仓颉"两个字，会找到一大堆有关"仓颉输入法"的资讯，却没有几条是与汉字发明的老祖宗仓颉有关的资料了。

《淮南子·本经训》有关于仓颉造字非常动人的句子："仓颉作书，而天雨粟，鬼夜哭。"

"天雨粟，鬼夜哭"不容易翻成白话，或者说，我更迷恋这六个字传达出的洪荒混沌中人类文字刚刚萌芽时天地震动、悲欣交集的心情吧！

"上古结绳而治，后世圣人易之以书契。"结绳到书契，文字出现了，人类可以用更精确的方法记录事件，可以用更细微深入的方式述说复杂的情感。可以记录形象，也可以记录声音。可以比喻，也可以假借。天地为

"天雨粟，鬼夜哭"

据说，仓颉造字成功的那一天，发生了怪事：白天下粟如雨，晚上鬼哭魂嚎。为什么下粟如雨呢？原来仓颉造了文字之后，人们从此可以自由地传达心意、记载事物，所以天上下了粟米给人食用，作为庆贺。为什么鬼魂要哭嚎呢？因为妖魔鬼怪看到人类有了文字、有了智慧以后，就无法再任意地愚弄操控，只好抱头痛哭了。

因为仓颉"生而能书"，发明了"文字"这项伟大的成就，后世遂建庙供奉。在陕西省白水县史官乡有一座仓颉庙，东汉年间此庙已颇具规模，以后历代皆有增修。后殿正中供奉的仓颉神像，有着四只眼睛，就是根据古书"颉有四目"的记载塑造的。（编写）

之震动，神鬼夜哭，竟是因为人类开始懂得学习书写记录自己的心事了。

先秦诸子的书里，如《荀子·解蔽》、《韩非子·五蠹》、《吕氏春秋·君守》都有提到仓颉"作书"的事，先秦典籍也大多认为仓颉是黄帝时代的史官。

或许创造文字这样的大事在人类文明的进程上太重要了，西汉以后书籍中出现的仓颉，逐渐被夸大尊奉为古代具有神秘力量的帝王。东汉人的《春秋纬·元命苞》里有了仓颉神话最完整的描述："仓颉生而能书，及受河图录字，于是穷天地之变，仰观奎星圆曲之势，俯察龟文鸟羽，山川指掌，而创文字，天为雨粟，鬼为夜哭，龙乃潜藏。"（清马骕《绎史》所引）

这样一位仰观天象，俯察地理，具有视觉上超能力的神秘人物，当然不应该是普通的凡人。仓颉因此在以后的画像里，一般都被渲染出更神秘的异样长相——脸上有四只眼睛。

"颉有四目"，因为有四只眼睛，可以仰观天象，看天空浩渺苍穹千万颗星辰与时推移的流转。因为有四只眼睛，可以俯察地理，理清大地上山峦连绵起伏长河蜿蜒回溯的脉络。可以一一追踪最细微隐秘的鸟兽虫鱼龟鳖留下的足印爪痕踪迹，可以细看一片羽毛的纹理，可以端详凝视一张手掌、一枚指纹。

仓颉的时代也太久远了，我们无从印证那使得"天

雨粟，鬼夜哭"的文字究竟是什么样子。

　　教科书上习惯说："商代的甲骨文是最早的文字。"

　　从近六十年来新出土的考古资料来看，新石器时代的许多陶器表面，都有用"毛笔"、"化妆土"画下来（或写下来）的非常近似于初期文字的符号。有些像"S"，有些像"X"，像字母，又像数字。这些介于"书"与"画"之间的符号，常被称为"记号陶文"，有别于装饰图案，是最初的文字，也极有可能是仓颉时代（如果真有这个人）的文字吧！

　　二十世纪末，大汶口文化遗址出土了一件黑陶罐，陶罐器表用硬物刻了一个"旦"字图像。"旦"是日出，是太阳从地面升起。我幻想着仓颉用四只眼睛遥望日出东方的神情，画下了文字上最初的黎明曙光。

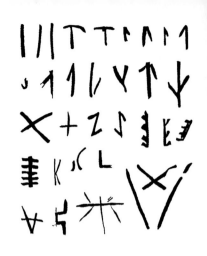

半坡遗址出土陶片上的刻画符号，约公元前四八〇〇至前四二〇〇年间。这些『记号陶文』是和汉字起源有关的最早实物。

象形

在一片斑驳的牛骨或龟甲上凝视那一匹『马』，有身体、头、眼睛、腿、鬃毛，像画，又不像画；那绞成两股的线是『丝』，那被封闭在四根线条中的人是『囚』……

唐代张彦远的《历代名画记》认为，书法与绘画在仓颉的时代同出一源——"同体而未分"。"无以见其形，故有画"，看见了一头象，很想告诉没有看见的人象长什么样子，就画了一张画；"无以传其意，故有书"，因为想表达意思，就有了文字。

"书画同源"是中国书法与绘画常识性的术语，文字与图画同出一个源流。依据张彦远的意见，书法与绘画"同体而未分"，"同体"是因为两者都建立在"象形"的基础上。

汉字是传沿最久远，而且是极少数现存还在使用的象形文字。"象形"，是诉诸视觉的传达。

商代青铜器上的铭文象形

一个有大眼睛的人，仿佛在超现实的『梦』中。

似『虎』的动物象形。

『子孙』。

两人慎重地护卫一物，这是『卿』的职责。

人手执『箭』。

有驾辕、轴杆和轮子的『车』。

古埃及的文字初看非常像古代汉字的甲骨或金文，常常出现形象完全写实的蛇、猫头鹰，容易使人误会古埃及文也是象形文字。一八二二年，法国语言学家商博良依据现藏大英博物馆的"罗赛塔石碑"做研究，用上面并列的古希腊语与柯普特语第一次勘定了古埃及文字的字母，原来古埃及文也还是拼音文字。我们目前接触到的世界文字，绝大多数是拼音文字，主要诉诸听觉。

听觉文字与视觉文字引导出的思维与行为模式，可能有极大的不同。

在欧美读书或生活，常常会遇到"朗读"。用"朗读"做课程练习，为朋友"朗读"，为读者大众"朗读"，欧美大多数的文字都建立在听觉的拼音基础上。

拼音文字有不同音节，从一个音节到四五个音节，富于变化，也容易纯凭声音辨识。

汉字都是一个字一个单音，因此同音的字特别多。打电脑键盘时，打一个"一"的声音，可以出现五十个相同声音却不同意思、不同形状的字。

同音字多，视觉上没有问题，写成"师"或"狮"，意思完全不一样，很容易分辨；但"朗读"时就容易误解。只好在语言的白话里把"狮"后面加一个没有意思的"子"，变成"狮子"；把另一个"师"前面加一个"老"，变成"老师"。"老师"或"狮子"，使视觉的单音文字在听觉上形成双音节，听觉上才有了辨识的可能。

罗赛塔石碑

一七九九年，法国军队在埃及罗赛塔发现一块石碑，上面刻有三种文字——古埃及文、柯普特文（埃及俗体文）和古希腊文。这是一块制作于公元前一九六年的石碑，刻着埃及法老王托勒密五世的诏书。当时还没有人能解读古埃及文字，英国学者托玛斯·杨在一八一四年左右开始以古希腊文和柯普特文尝试解读古埃及文。一八二二年，法国学者商博良发现上面三种文字是同一内容，可以用当代读懂的希腊文注解古埃及文。这是古埃及文字第一次被破解，对了解四五千年前的埃及文化有莫大的帮助。

罗赛塔就像一把打开古埃及之谜的钥匙，有重要的考古意义。

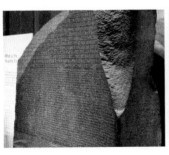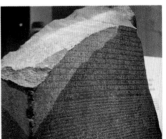

华人在介绍自己的姓氏时如果说："我姓张。"后面常常加补一句"弓长张"，以有别于"立早章"，还是要借视觉的分别来确定听觉达不到的辨识。

汉字作为最古老也极独特的象形文字，经过长达五千年的传承，许多古代语文，比如说古埃及文，早已死亡了两千多年，汉字却直到今天还被广大使用，还具有适应新时代的活力，还可以在最当代最先进的数码科技里活跃，使我们不得不重新思考"象形"的价值与意义。

我喜欢看商代的甲骨，在一片斑驳的牛骨或龟甲上凝视那一匹"马"，有身体、头、眼睛、腿、鬃毛，像画，又不像画。那绞成两股的线是"丝"，那被封闭在四根线条中的人是"囚"。我想象着，用这样生命遗留下来的骨骸上深深的刻痕来卜祀一切未知的民族，何以传承了如此久远的记忆。

牛骨刻辞上的『马』与『囚』字。

"象"形像不像？

我们在殷商青铜器上看到的"象"这个字，千真万确就是一只画出来的象呢！长鼻子、大耳朵，笨重肥大的身躯，还有长而尖锐的象牙。这个字把大象的形状一点不漏地画了出来。不知道是不是这个原因，这种古老的文字就被叫做"象形字"？

然而，人类的生活愈来愈复杂，文字也就愈来愈向表达复杂意思的方面去发展。会不会我们愈来愈熟悉文字的意思（看看"象"字的演变吧），也就对真正的"象"愈来愈陌生了？

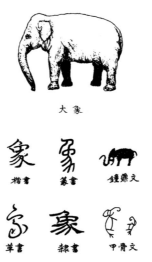

大　象

楷书　篆书　钟鼎文

草书　隶书　甲骨文

毛笔

拿着毛笔的手，慎重地在器物表面留下一个圆点。

『点』是开始，是存在的确定，是亘古之初的安静。

因为安静到了极致，

『线』有了探索出走的欲望……

教科书上谈到毛笔，大概都说是：蒙恬造笔。蒙恬是秦的将领，公元前三世纪的人。

依据新的考古遗址出土来看，陕西临潼姜寨五千年前的古墓葬中已经发现了毛笔，不但有毛笔，也同时发现了盛放颜料的砚石，以及把矿物颜料研细成粉末用的研杵。影响汉字书法最关键的工具，大致已经完备了。

所以"蒙恬造笔"的历史要改写，往前再推两千七百年以上。

其实在姜寨的毛笔没有出土之前，许多学者已经依据上古出土陶器上遗留的纹饰证明毛笔的存在。

广义的"毛笔"，是指用动物的毫毛制作的笔。兔子的毛、山羊的毛、黄鼠狼的毛、马的鬃毛，乃至婴孩

蒙恬造笔传说

传说蒙恬驻军边疆，经常要向秦始皇奏报军情，而当时的文字是用刀契刻的。由于军情瞬息多变，文书往来频繁，用刀刻字速度太慢，蒙恬急中生智，随手从士兵手中的武器上撕下一撮红缨，绑在竹竿上，蘸着颜色，在白色的丝绫上书写，大大加快了写字速度。此后，他又因地制宜不断改良，以北方狼、羊较多之便，利用狼毛和羊毛做笔头，制成狼毫羊毫笔。蒙恬也被供奉为制笔业的祖师爷。

然而根据文献与考古发现，早在蒙恬之前，毛笔就已经存在。一九五四年在湖南长沙挖出的战国时期木椁墓，陪葬品中就有一支毛笔，笔头是兔毛，笔管笔套是竹制，杆长18.5厘米，是目前存世最古的毛笔。

所以，蒙恬应只是秦笔的制作人，而不是发明者。蒙恬虽没有创造毛笔，却也对笔杆、笔毛所用材料和制作方法提出了改进。（编写）

湖南长沙出土的战国毛笔和笔套。（湖南省博物馆藏）

的胎发，都可以用做毛笔的材料。

毛笔是一种软笔，书写时留下来的线条和硬笔不同。

埃及和美索不达米亚两河流域古文明的文字，大多是硬笔书写，我们叫做"楔形文字"，是在潮湿的泥板上用斜削的芦苇尖端书写。芦苇很硬，斜削以后有锐利锋刃，在泥板上的刻痕线条轮廓干净绝对，如同刀切，有一种形体上的雕刻之美。

埃及与两河流域古文明都有高耸巨大的石雕艺术，也有金字塔一类的伟大建筑，中轴线对称，轮廓分明，呈现一种近似几何形的绝对完美，与他们硬笔书写的"楔形文字"是同一美学体系的追求。

中国上古文明时期称得上"伟大"的石雕艺术与石造建筑都不多见。似乎上古初民有更多对"土"、对"木"的亲近。

"土"制作成一件一件陶瓮、陶钵、陶壶、陶缶，用手在旋转的辘轮上拉着土坯，或把湿软泥土揉成长条，一圈一圈盘筑成容器。容器干透了，放在火里烧硬成陶。

陶器完成，初民拿着毛笔在器表书写图绘——究竟是"书写"，还是"图绘"，学界也还有争议。

陕西半坡遗址出土的"人面鱼钵"是有名的作品。一个像巫师模样的人面，两耳部分有鱼。图像很写实，线条是用毛笔画出来的，表现鱼身上鳞片交错的网格纹，很明显没有借助"尺"一类的工具。细看线条有粗

有细，也不平行，和埃及追求的几何形绝对准确不同。中国上古陶器上的线条，有更多手绘书写的活泼自由与意外的拙趣。

追溯到五千年前，毛笔可能不只决定了一个文明书法与绘画的走向，也似乎已经虚拟了整个文化体质的大方向的思维模式与行为模式。

观看河南庙底沟遗址的陶钵，小底，大口，感觉得到初民的手从小小的底座开始，让一团湿软的泥土向上缓缓延展，绽放如一朵花。拿着毛笔的手，慎重地在器物表面留下一个圆点。圆点，小小的，却是一切的开

半坡仰韶文化出土的人面鱼钵。鱼是很重要的图像，是富足繁衍的象征，从七千年前就一脉相承到今天。（西安半坡博物馆藏）

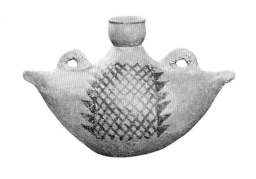

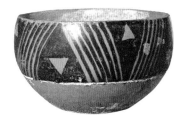

始。因为这个"点"，有了可以延伸的"线"。"点"是开始，是存在的确定，是亘古之初的安静。因为安静到了极致，"线"有了探索出走的欲望。"线"是绵延，是发展，是移动，是传承与流转的渴望，是无论如何要延续下去的努力。

庙底沟的陶钵上，"点"延长成为"线"，"线"扩大成为"面"。如同一小滴水流成蜿蜒长河，最后汇聚成浩荡广阔的大海。

"点"的静定，"线"的律动，"面"的包容，竟然都是来自同一支毛笔。

《铁云藏龟》

　　《铁云藏龟》是关于甲骨文的第一部著作。清光绪二十九年（一九○三年），刘鹗从他所收藏的五千余片甲骨中精选一千多片，辑成六册。

　　书中记述了发现龟甲兽骨文字和王懿荣收集甲骨的过程，并首次提出甲骨文是殷人的"刀笔文字"。刘鹗也尝试着认字，在他所认出的四十四个字中，有三十四个对了，其中十九个是干支，两个是数字。（编写）

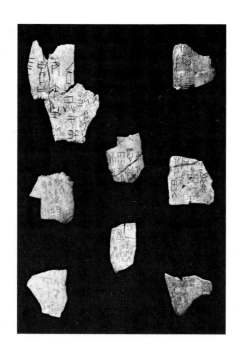

甲骨

我喜欢看甲骨，看着看着仿佛看到干旱大地上等待盼望雨水的生命，一次又一次在死去的动物尸骸上契刻着祝告上天的文字……

一片龟的腹甲，一片牛的肩胛骨，或者一块鹿的头额骨，在筋肉腐烂之后，经过漫长岁月，连骨膜都漂洗干净了，颜色雪白，没有留一点点血肉的痕迹。

动物骨骸的白，像是没有记忆的过去，像洪荒以来不曾改变的月光，像黎明以前曙光的白，像顽强不肯消失的存在，在亘古沉默的历史之前，努力着想要呐喊出一点打破僵局的声音。

清光绪二十五年（一八九九年），一位一生研究金石文字的学者王懿荣，在中药铺买来的药材里看到一些骨骸残片。他拿起来端详，仿佛那些尸骨忽然隔着三四千年的历史，努力拥挤着说："我在这里！我在这里！"

王懿荣在残片上看到一些明显的符号，他拂拭去灰

尘积垢，那符号更清晰了，用手指去触摸，感觉得到硬物契刻的凹凸痕迹。

古代金石文字的长时间收藏研究，使王懿荣很容易辨认出这些骨骸龟甲残片上的符号，这是比周代石鼓还要早的文字，是比晚商青铜镌刻的铭文还要早的文字。

王懿荣发现甲骨文字的故事像一则传奇，也使人不禁联想：长久以来，不知道中药铺贩卖出了多少"甲骨"，而有多少刻着商代历史的"甲骨"早已被熬煮成汤药，喝进病人的肚子，药渣随处弃置，化为尘泥。

王懿荣的学生，写《老残游记》的刘鹗（字铁云）继续老师的发现，编录了最早的甲骨文著录——《铁云藏龟》。

从清末到一九三〇年代，甲骨文的研究整理经过王国维、罗振玉、郭沫若、董作宾四位，商代卜辞文字大致有了轮廓。一直到二十世纪末，

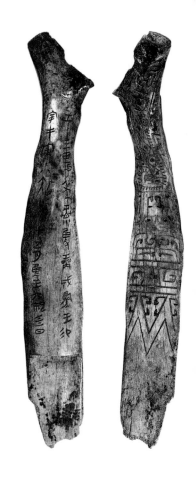

出土的甲骨大约有近十五万片，可以整理出五千多个单字。

几位学者中又以董作宾对甲骨文的书写美学特别有贡献。一九三三年，他就做了甲骨文时代风格的断代，用"壮伟宏放"形容早期甲骨书法，用"拘谨"形容第二期和第三期的书风，以及用"简陋"、"颓靡"形容末期的甲骨书法。

甲骨文字是卜辞，商朝初民相信死去的生命都还存在，这些无所不在的"灵"或"鬼"可以预知吉凶祸福。

动物的骨骸，乌龟的腹甲也是死去生命的遗留，用毛笔沾染朱红色颜料，在上面书写祈愿或祝祷的句子，书写完毕，再用硬物照书写的笔画契刻下来。因此，虽然目前看到的甲骨多为契刻文字，却还是先有毛笔书写过程的。也有少数出土的甲骨上是书写好还没有完成契刻的例子。"上古结绳而治，后世圣人易之以书契"，"书写"与"契

『宰丰』骨匕刻辞，高 27.3 厘米，宽 3.8 厘米。（中国国家博物馆藏）

祭祀狩猎涂朱牛骨刻辞正面。高32.2厘米，宽19.8厘米。笔画纤细，以直线条为多，显得遒劲且富有立体感。（中国国家博物馆藏）

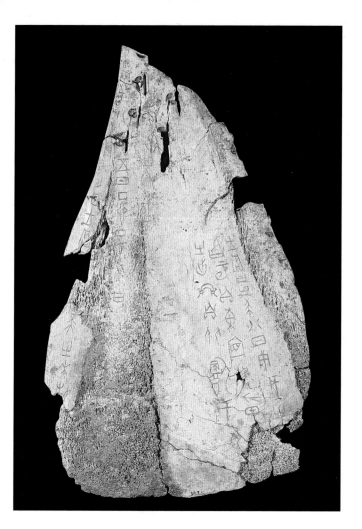

祭祀狩猎涂朱牛骨刻辞背面。书契甲骨文的巫史，无疑是当时『契之精而字之美』的书法家。

（中国国家博物馆藏）

刻"正是甲骨文完成的两个步骤。

刻好卜辞的龟甲牛骨钻了细孔，放在火上炙烤，甲骨上出现裂纹，裂纹有长有短，用来判断吉凶，就是"卜"字的来源。我们今天在自己手掌上以掌纹端详命运，也还是一种"卜"。

我喜欢看甲骨。有一片骨骸上刻满了二十几条和"下雨"有关的卜辞——"甲申卜雨"、"丙戌卜及夕雨"、"丁亥雨"，看着看着仿佛看到干旱大地上等待盼望雨水的生命，一次又一次在死去的动物尸骸上契刻着祝告上天的文字。那"雨"是从天上落下的水，那"夕"是一弯新月初升，"戌"是一柄斧头，"申"像是一条飞在空中的龙蛇。

甲申卜雨

丙戌卜及夕雨

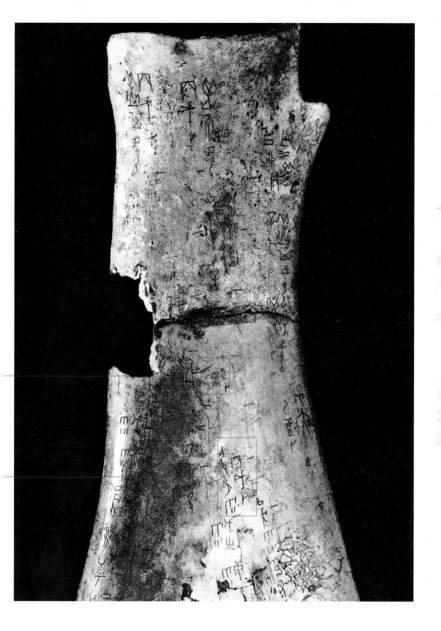

商代龟字匜，是一种族徽符记。

金文

这些还没有完全发展成表意文字的原始图像，正是汉字可以追踪到的视觉源头，充满象征性、隐喻性，引领我们进入初民天地初开、万物显形、充满无限创造可能的图像世界。

商代的文字不只是刻在牛骨龟甲上的卜辞，也同时有镌刻在青铜器上的铭文。青铜古称"金"，这些青铜器上铭刻的文字，也通称"金文"或"吉金文字"。

殷商早期的青铜器铭文不多，常常是一个很具图像感的单一符号，有时候会是很具象的一匹马、一个人，或者经过图案化的蟾蜍或蛙类（黾字）的造型。

有学者认为，早商的青铜铭文不一定是文字，也有可能是部族的图腾符号，也就是"族徽"，类似今天代表国家的国旗。

早商的简短铭文中也有不少的确是文字，例如表现纪年月日的天干地支，甲乙丙丁或子丑寅卯，这些纪年符号又结合父祖的称谓，变成"父乙"或"祖丁"。

早商的青铜铭文图像符号特别好看，有图画形象的视觉美感，艺术家会特别感兴趣。这些还没有完全发展成表意文字的原始图像，正是汉字可以追踪到的视觉源头，充满象征性、隐喻性，引领我们进入初民天地初开、万物显形、充满无限创造可能的图像世界。

二十世纪有许多欧洲艺术家对古文明的符号文字充满兴趣，克利和米罗都曾经把图像符号运用在他们创作的画中。这些常常读不出声音、无法完全理解的符号图像，却似乎触动了我们潜意识底层的懵懂记忆，如同古老民族在洞穴岩壁上留下的一枚朱红色的手掌印，隔着千万年岁月，不但没有消退，反而如此鲜明，成为久远记忆里的一种召唤。

书法的美，仿佛是通过岁月劫毁在天地中一种不肯消失、不肯遗忘的顽强印证。

两马、羊，和『父乙』，看出来了吗？

早商青铜铭文的图像非常类似后来的"印"、"玺"，是证明自己存在的符号，上面是自己的名号，但是就像"花押"，有自己独特的辨识方式。

两汉的印玺多是青铜铸刻，其中也有许多动物图像的"肖形印"，我总觉得与早商青铜上的符号图像文字有传承的关系，把原来部族的"徽章"变成个人的"徽章"。

汉字书法里很难少掉印章，沉黑的墨色里间错着朱红的印记，那朱红的印记有时比墨色更是不肯褪色的记忆。

早商青铜铭文与甲骨文字同一时代，但比较起来，青铜图像文字更庄重繁复，更具备视觉形象结构的完美性，更像在经营一件慎重的艺术品，有一丝不苟的讲究。

有人认为早商金文是"正体"，甲骨卜辞文字是当

右图：

由上而下分别为青铜古玺、青铜肖形印。

（日本宁乐美术馆和京都藤井有邻馆藏）

事玺

阳城

右司马

计官之玺

麒麟形

虎形

马前站立
一人

两动物
背立

一人跳舞
一人弹琴

时文字的"俗体"。

用现在的情况来比较，青铜铭文是正式印刷的繁体字，甲骨文字则是手写的简略字体。

青铜器是上古社会庙堂礼器，有一定的庄重性，铸刻在青铜器皿上的图像符号也必然相对有"正体"的意义。如同今天匾额上的字体，通常也一定有庄重的纪念意义。

甲骨卜辞文字是卜卦所用，必须在一定时间完成，一片卜骨上有时重复使用多达数十次，文字的快写与简略，自然跟有纪念性的吉金文字的庄重严肃大不相同。

早商金文更像美术设计图案，甲骨文字则是全然为书写存在的文字。去除了装饰性，甲骨文的书写却可能为汉字书法开创另一条与美工设计完全不同的美学路径。

甲骨文中有许多字已经与现代汉字相同，"井"、"田"甚至"车"，看了使人会意一笑，原来我们与数千年前的古人如此靠近。

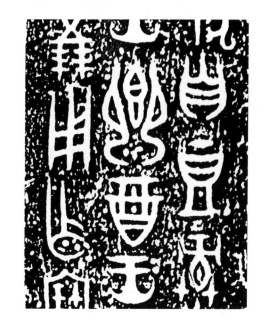

商代『宰甫卣』铭文。（山东菏泽市博物馆藏）

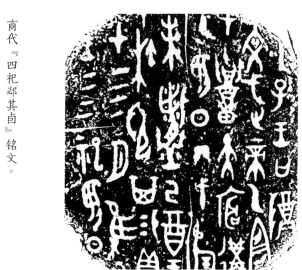

商代『四祀邲其卣』铭文。（北京故宫博物院藏）笔画首尾尖锐，中间肥厚，体势深峻庄重。

毛公鼎铭文后半部。毛家是周天子的世袭御厨，受封为公爵，于是用天子赐的铜铸了一个鼎，纪念这份高上的荣誉，最后说『子子孙孙永宝用』。

（台北故宫博物院藏）

石鼓

韩愈描述石鼓文字之美用了如下的形容：

『鸾翔凤翥众仙下，珊瑚碧树交枝柯。』

上千年石鼓文字的斑驳漫漶，充满了岁月历史的魅力……

商周时代镌刻在青铜器上的铭文，成为后代学者了解上古历史、文字、书法的重要依据。一般来说，商代青铜器上铭文较少，而重视外在器型的装饰，常常在器表布满繁复雕饰的兽面纹，也有立体写实的动物造型，像是著名的"四羊方尊"。"尊"是祭祀用的盛酒容器，四个角落凸出四个立体羊头，是完美的雕塑作品，在制作陶"模"陶"范"与翻铸成青铜的技术过程都繁复精细，是青铜工艺中的极品。

青铜器在西周时代逐渐放弃外在华丽繁复的装饰，礼器外在器表变得朴素单纯，像是台北故宫称为镇馆之宝的西周后期的"毛公鼎"、"散氏盘"，器表只有简单的环带纹或一圈弦纹，从视觉造型的华丽讲究来看，其

实远不如商代青铜器造型的多彩多姿与神秘充满幻想的创造力。

"毛公鼎"、"散氏盘"被称为台北故宫的"镇馆之宝"，不是因为青铜工艺之美，而是因为容器内部镌刻有长篇铭文。

"毛公鼎"有五百字铭文，"散氏盘"有三百五十字铭文；上海博物馆的"大克鼎"有二百九十个字，中国国家博物馆的"大盂鼎"有二百九十一个字，这些西周青铜礼器都是因为长篇铭文而著名。西周以后，文字在历史里的重要性显然超过了图像，文字成为主导历史的主流符号。

清代金石学的学者收藏青铜器，也以铭文多少判断价值高下，纯粹是为了史料的价值。许多造型特殊，技巧繁难，在青铜艺术上有典范性的商代作品，像"四羊方尊"、"人虎卣"反而被忽略，流入了欧美收藏界。

西周青铜铭文已经具备严格确定的文字结构和书写规格，由右而左、由上而下的书写行气，字与字的方正结构，行路间有阳文线条间隔，书法的基本架构已经完成。

从西周康王时代（公元前一〇〇三年）的"大盂鼎"，到孝王时代（公元前十世纪）的"大克鼎"，到宣王时代（公元前八〇〇年）的"毛公鼎"，三件青铜铭文恰好代表西周早、中、晚三个时期的书风，也是书法

散氏盘，古时的停战契约

"散氏盘"的"散"，指的是周朝时有个叫做"散"的小国。周朝当时分封了很多国家，大国如齐、鲁等，都有独立的政治体制。"散"和"夨"是两个相邻的小国，因国界始终划不清楚，经常打仗，人民觉得生活不安定，就找了第三国来仲裁。他们决定用青铜铸一个盘子，上面注明国界位置，说明不能反悔或随便发动战争，有问题时就把盘子拿出来作证。这个盘子等于是一份契约，而且比现在的法律文件还不容易伪造呢！

史上所谓"大篆"的典范。

西周的文字不仅是铸刻在青铜器上的金文，唐代也发现了西周刻在石头上的文字，也就是著名的"石鼓文"。

"张生手持石鼓文，劝我试作石鼓歌；少陵无人谪仙死，才薄将奈石鼓何？"韩愈的《石鼓歌》是名作，正反映了唐代文人见到石鼓的欣喜若狂。

韩愈描述石鼓文字之美用了如下的形容："鸾翔凤翥众仙下，珊瑚碧树交枝柯。"上千年石鼓文字的斑驳漫漶，对韩愈充满了岁月历史的魅力，相较之下，使他对当时流行的王羲之书体表现了轻微的嘲讽："羲之俗书趁姿媚，数纸尚可博白鹅。"

唐代在陕西发现的石鼓文，当时被认为是西周宣王的"猎碣"，也就是赞颂君王行猎的诗歌。只是经过近代学者考证，这位行猎的君王不是周宣王，而是秦文公或秦穆公。

石鼓文在书法史上的重要性，常常被认为是"大篆"转变为"小篆"的关键，而"小篆"一直被认为是秦的丞相李斯依据西周"大篆"所创立的代表秦代宫廷正体文字的新书风。秦始皇统一天下后，由李斯撰写的《峄山碑》、《泰山刻石》，都是"小篆"典范。"皇帝立国，维初在昔，嗣世称王，讨伐乱逆"（《峄山碑》文），线条均匀工整，结构严谨规矩；"乃今皇帝，壹家天下"，书法也到了全新改革、"壹家天下"的时代。

石刻之祖

　　石鼓文世称"石刻之祖"，文字刻在十个鼓形的石墩上，每具石鼓都记述有游猎、行乐盛况的四言韵诗。全文约七百余字，现今只流传下二百余字。这些石鼓原埋没在陕西宝鸡市附近，到隋唐时才被人发现，唐宪宗元和十二年（公元八一七年），韩愈曾为文记述此事。当时认为是周宣王时期的刻石，现已定为秦刻石。

　　石鼓文承秦国书风，为小篆先声，与金文相比，也具有明显的动感。康有为赞誉为："如金钿委地，芝草团云，不烦整裁，自有奇采。"（编写）

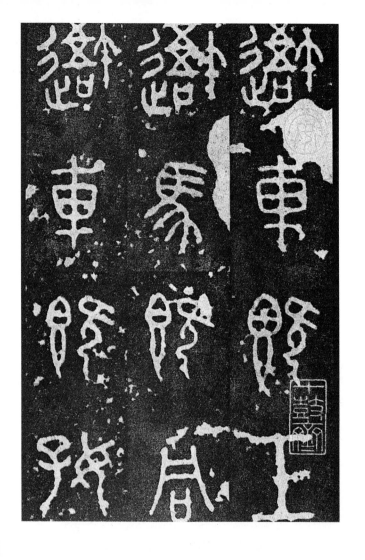

石鼓文拓本（大篆）。其文字严谨圆遒，布局匀称，散发出浑厚古朴的气韵。

（北京故宫博物院藏）

李斯

李斯为秦始皇记功书写的『刻石』，都是统治者巡视疆域、立碑记功的纪念性文字，都是追求『永恒』、『不朽』的书法。

李斯可能是汉字书法史上第一位有名姓与作品流传的书法家。

李斯书写的《峄山碑》常常是写小篆者的范本。但是原碑其实早已丧失。现在流行的版本是晚到南唐时代徐铉的临摹本，宋朝时依据徐的摹本再翻刻为石碑。流传的《峄山碑》因此并没有秦篆的古拙，线条太过精巧秀丽，结构也太过严谨成熟。

鲁迅所说秦代李斯篆书"质而能壮"的感觉，只有在《泰山刻石》里感觉得到。

《泰山刻石》是秦始皇统一六国之后的公元前二一九年，在泰山封禅，命李斯书写的记功刻石。原有

一百四十四个字，加上秦二世时代李斯再书写的七十八个字，总共二百二十二个字。《泰山刻石》原来立放在泰山顶上，一千年间风吹雨打，电劈雷击，逐渐崩裂风化，斑驳漫漶，到了明代，只剩下二十六个字的拓本（也有人以为不是原来李斯的书写）。清代在山顶发现残石，只剩下十个字，能够辨认的只有"臣去疾"、"昧死"、"臣请"七个字而已，笔势雄强，刻画严谨，比依据后代临摹本重刻的《峄山碑》的确更接近两千年前秦代李斯小篆的书风。

《泰山刻石》比秦代"石鼓文"的文字更精简，更朴实有力，摆脱了大篆的烦琐装饰，是鲁迅所说的"质而能壮"。结束东周战乱，一统天下，秦的书风建立了

《泰山刻石》拓本（小篆）。

释文（自右向左）：

「臣斯臣

去疾御

史大臣

昧死言」

（北京故宫博物院藏）

峄山刻石

《峄山碑》刻于秦始皇二十八年（公元前二一九年），当时始皇率群臣东巡，登上峄山（今山东邹县东南），为炫耀自己的文治武功，命丞相李斯书写并镌刻下来，碑末有二世加刻的诏辞。唐开元以前，原石已毁。

《峄山碑》的线条是在圆匀的笔致中凝结着敦厚的力量，唐张怀称誉："画如铁石，字若飞动，作楷隶之祖，为不易之法。"今天所见的《峄山碑》小篆字形，离真正的秦刻原貌和秦篆书风都有一定距离；但因摹刻高妙，仍不失为后世习学"玉筯篆"的典范之一。（"玉筯篆"为小篆体式之一，因笔道圆润，线型状如筷子，故得名，有"玉筯真文久不兴，李斯传到李阳冰"一说。）

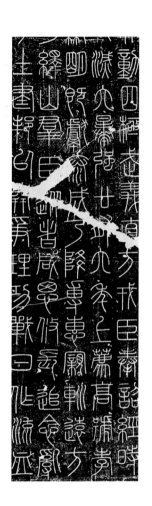

（编写）

一种务实质朴统一的新风格。

然而在书法史上最能代表秦代书风的文字，是李斯撰写在《泰山刻石》上的小篆吗？

汉字书法常常在同一时期同时存在两种不一样的书写方式。如同商周时代有镌刻在青铜礼器上的"金文"，也有契刻在龟甲牛骨上卜卦的"甲骨文"。"金文"是国家庙堂典礼用的纪念性文字，端正华丽，慎重而富装饰性；"甲骨文"则是日常生活通用的"俗体"，比较随意活泼，也较为务实简单。

我们今天使用的汉字也存在同样的问题。匾额上的字体，书籍封面的字体，纪念性典礼上使用的文字，甚至用来作证、取款，或领取信件的印章上的文字，还常会使用到现代不常使用的"篆体"或"隶体"。

我们看到印刷上的"體"这个字，笔画如此繁复，手写的时候却常常写成"体"，也正是"正体"与"俗体"的同时并存。"纔"这个字，我童年时还常被严格的老师罚写，现在写成"才"已经理所当然了。

因此，秦代《峄山碑》、《琅琊刻石》、《泰山刻石》这些传说由丞相李斯书写，为秦始皇记功颂德刻在石碑上的"小篆"，是秦代最具代表性的文字吗？

李斯为秦始皇记功书写的"刻石"还有《之罘刻石》、《会稽刻石》，都是统治者巡视疆域、立碑记功的纪念性文字。石碑文字和商周"金文"一样，都是追求"永

《琅琊刻石》拓本（小篆）。《泰山刻石》与《琅琊刻石》文字虽已漫漶，还是可见到其笔画匀停、端庄凝丽的风貌。

（北京故宫博物院藏）

恒"、"不朽"的书法，镌铸在青铜上，或契刻在岩石上，称为"金石"，对统治者的伟大功业有永恒纪念的意义。

然而在"刻石"书法发展的同时，秦代也由地位低卑的小吏创造了用毛笔直接书写在竹简、木简上的"隶书"。

"小篆"是秦对旧字体的整理，"隶书"才是秦代所开创的全新书风。李斯如果是秦代"正体"文字的书写者，那么秦代充满生命活力的新书法，却在一群无名无姓的书写者手中被实验、被创造。这一群书写者共同的称呼是"隶"，他们创造的书法被称为"隶书"。

『日』字的破圆为方。

由篆入隶

隶书的『破圆为方』，确立了汉字以水平垂直线条为基本元素的方形结构，这一次文字的定型经过两千多年，由隶入楷，一直到今天都没有太大的改换。

汉字从"篆体"改变为"隶体"，是书法史上的大事。

篆书基本上已经形成方形的字体结构，但线条还是以圆形曲线为主。"篆"常用来形容如同烟丝缭绕的婉转，这与篆书使用的曲线有关。书写篆体，有许多曲线的圆转。唐代李阳冰就常以圆转线条书写出他著名的"玉筯篆"，粗细均匀，紧劲连绵，布局秀丽。只不过李阳冰的篆书太容易流于装饰性，缺乏笔势的提顿，这是李阳冰个人借篆书发展出来的独特书风。比较真正的如秦代《泰山刻石》李斯的篆书，其实还是有很多方笔，线条的刻画也没有那么圆滑平均。

书法史上说到篆书改变为隶书，常用一句"破圆为方"来形容。例如，金文大篆书写"日"这个字，写

成一个圆，中间一点，是象形的太阳，保留了最初造字"画图"的原型。

隶书却"破圆为方"，把一个曲线构成的圆断开，形成与今天汉字"日"用水平与垂直线构成的方形写法。

隶书的"破圆为方"，确立了汉字以水平垂直线条为基本元素的方形结构，这一次文字的定型经过两千多年，由隶入楷，一直到今天都没有太大的改换。隶书在文字上的革命影响可以说既深且远。

隶书的形成过去多定在汉代，汉代可说是隶书完成而且成熟发展的时代。但是以新出土的考古资料来看，开创隶书新书风的时代是秦而非汉。

一九八〇年代在四川郝家坪发现的《青川木牍》，被断定为秦武王二年（公元前三〇九年）的书法。用毛笔书写在木片上的三行字，文字水平的隶体线条已经完成，字体扁平，字与字的间距较宽，行与行的间距较窄，这些都是隶书的明显标志。秦隶在秦始皇统一六国之前就已经出现。

隶书被认为是地位低卑的"徒隶"之人，因为要处理太多简牍文件，因此发展出一种快写的方便字体，也许像今天的"速记"。原本自是不能与朝廷庙堂使用的正体篆书相比，没有庄重性，也没有镌刻在金属石碑上的永恒性与纪念性。但是久而久之，方便简单的字体在社会上流通起来，也受到务实政府的支持，逐渐取代了

旧的保守字体。毕竟，文字的纪念性、装饰性只对少数人有意义，从文字传达与交流的实用功能来看，隶书取代篆字只是迟早的问题。

历史上关于隶书的出现有一个传说：一名叫程邈的罪犯，关在监狱里，改变篆书，简化成三千字的隶书。程邈以文字的改革呈现给秦始皇，戴罪立功，得到始皇赏识，也使隶书得以颁行天下，成为新字体。

传说未必可信，我们更倾向于相信文字的改革非一人一朝一夕的改变，而是许多因素在漫长时间中发展的结果。然而隶书的创造，的确跟地位低卑的书吏有关，他们不是丞相李斯，不必为文字的歌功颂德伤脑筋，他们只是更务实地完成文字流通的本质。

一九七五年，湖北睡虎地发现了一千一百多支秦简，记录了丰富的秦始皇时代的政府律令，这是秦始皇一统天下以后的书法，全用隶书写成，与他用来记功的泰山、峄山上的刻石篆书不同。看来，这位统治者很能分清楚歌功颂德的书法与务实的书法两者并行不悖的意义。

云梦睡虎地秦简（秦隶），用笔欹斜有致，已有明显的起伏和波势。（湖北省博物馆藏）

秦隶

我们在欣赏甲骨、金文、石碑文字时，视觉的感动多来自刻工刀法，但是，面对秦简才真正有欣赏毛笔墨迹的快乐。

秦代隶书的竹简木牍近二三十年来大量出土，改写了汉字历史上过去对隶书产生年代的看法。一九七五年湖北云梦睡虎地一千一百多片秦简的发现，已经把隶书的产生年代推前。二〇〇二年六月，在湖南西部土家族与苗族自治州龙山县古城里耶又发现了秦简，目前已出土三万六千片，全以隶书书写，是证明秦代书法最新也最有力的考古资料。

里耶秦简的年代从始皇二十五年到秦二世元年，大约十五年间完整按年月日做实录，举凡政治、经济、律法、典章、地理无所不备，被喻为最详尽的秦代"百科全书"。

里耶秦简与秦人生活

已清理出的里耶秦简，诉说着两千多年前的秦人生活。一些竹简上记载着九九乘法的口诀，篆文写着"四八卅二、五八四十……"，是最早的乘法口诀表。

一枚竹简上写有"迁陵以邮行洞庭"隶文字样，相当于现在的邮签；简上的"酉阳丞印"，就是秦人寄信用的戳印，是中国最早的书信实物。另一枚竹简上发现"快行"字样，"快行"就是现在的快递。可见秦代的邮政制度已相当完善。

还有几枚竹简记载了仓官捕鼠。原来按照"秦律"，仓储粮食的损耗均有规定，失职必有惩罚，因此仓官必须将捕鼠视做一件大事，并加以记录。(编写)

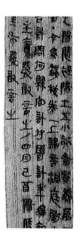

里耶秦简约数十万字，如此大量秦代隶书的发现，弥补了以往秦代书法的空白，使我们可以具体讨论隶书出现的种种因素，以及在书法艺术上的重要性。

首先，汉字书法在秦以前，虽然用毛笔书写，却并不保留书写的墨迹。甲骨文、金文、石鼓文，都先用毛笔书写，最后用刀镌刻成甲骨、石碑，或翻铸成青铜，毛笔书写的部分是看不见的。甚至，刻工的刀法也改变了原有书写者的毛笔笔势线条。毛笔书写只是过程，不会保留下来，也没有重要性，当然也不会有美学要求。

秦代在竹简、木牍上书写，首创了书写线条被保留的先例，汉字书法与毛笔的关系从此决定，成为不可分割的两个部分。

我们在欣赏甲骨、金文、石碑文字时，视觉的感动多来自刻工刀法。但是，面对秦简才真正有欣赏毛笔墨迹的快乐。

书法史上一直有"蒙恬造笔"的传说，不过考古资料上已经证明，早在蒙恬之前两三千年就有毛笔的存在。

"蒙恬造笔"也许可以有另一种解读。"毛笔"，广义来说，用动物毫毛制作的笔都可以叫"毛笔"。欧洲画家用来画水彩、油画的笔，也都是动物毫毛制成。

我们一旦比较西方绘画用的"毛笔"与书写汉字的"毛笔"，很容易发现，两者制作方法不同。西方毛

笔多平头，像刷子。汉字书法的毛笔，不论大小，都是圆锥形状——在中空的竹管里设定一个"锋"，"锋"是毛笔最中心、最长、最尖端的定位。围绕着"锋"，毫毛依序旋转向外缩短，形成圆锥状有锋的毛笔。

书法史上说"中锋"，正是说明书写线条与"锋"的关系。书法史上说"八面出锋"，也是强调毛笔移动的飞扬走势。

可以做个实验，用西方油画笔或水彩笔写汉字，常常格格不入，正是因为少了"锋"。同样地，用汉字毛笔堆叠凡·高式的块状，也远不如西方油画笔容易。

两千年来，汉字毛笔发展出"锋"的美学，发展出线条流动的美学，走向隶书波磔的飞扬，走向行草的点捺顿挫，都与毛笔"锋"的出现有关。

有"锋"的毛笔的出现或许正是"蒙恬造笔"传说的来源，秦代没有"造笔"，而是"改革"了毛笔。

里耶秦简上的隶书，细看笔画，没有"锋"是写不出来的。

里耶秦简向左去和向右去的笔势，都拉长流动如屋宇飞檐，也如舞者长袖荡漾，书法美学至秦代隶书有了真正的依据。

简册

如水波跌宕，如檐牙高啄，如飞鸟双翼翔翔，笔锋随书写者情绪流走。书法的舞蹈性、音乐性，到了汉简隶书才完全彰显了出来。

从《说文解字》对毛笔的记录来看，先秦以前，笔的名称没有统一。在楚国写作"聿"，是手抓着一支笔的象形。燕国的笔叫做"拂"，看起来像一种毛帚或毛掸子。

"笔"这个字正是秦代的称呼，特别强调上面的"竹"字头。毛笔与中空竹管发生了联系，形成近两千年改良过的有"锋"的毛笔。秦代"蒙恬造笔"的故事与新出土的秦代简册墨迹，共同说明了一页书法改革的历史。

相对于秦代之前的龟甲、牛骨、青铜、石碑，秦代大量使用的竹简木牍是更容易取得，也更容易处理的书写材料。

把竹子剖开，一片一片的竹子用刀刮去上面的青皮，在火上烤一烤，烤出汗汁，用毛笔直接在上面书写。写错了，用刀削去上面薄薄一层，下面的竹简还是可以用。（内蒙古额济纳河沿岸古代居延关塞出土的汉简，就有削去成刨花有墨迹的简牍。）

额济纳河沿岸两百多公里，从南部的甘肃金塔县，一直往北到内蒙古的阿拉善盟，都有汉简出土。这些汉简是古代汉帝国居延烽燧遗址的故物。从一九三〇年代，瑞典人贝里曼就在此地发现了汉简，一直到最近的一九九九至二〇〇二年间，还有大量汉简在此发现，总计出土的简牍超过十万片之多。

汉代居延、敦煌这些边塞地区出土的竹简木牍，许

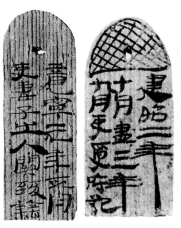
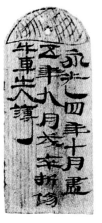

居延汉简记录着『竟宁元年正月吏妻子之入关致籍』（左一）、『建昭二年十月尽三年九月吏受府记』（左二）、『永广四年十月尽五年九月戍卒折伤牛车出入簿』（左三）等事。

多是当地派驻官员的书信，或有关当地屯戍守边的军马账册及日志报表。书写者常常是地位不高的书记小吏，在一条一条长度约二十公分的竹简木牍上用毛笔直接书写。这些一条一条的简，文字不长，内容也没有多重要的大事，没有太多保存价值。也许正因为如此，书写者没有官方文书的压力，笔画自由活泼，比出土的秦简上的隶书线条要更奔放，更不受拘束，更能发挥书写者个人的表现风格。当然，也就更能符合书法美学创造性的艺术本质。

现代汉语"简讯"的"简"，可以追溯到秦汉竹简。一条一条的"简"，用皮绳或麻绳编成"册"。"册"这个字还保留了一条一条竹简用绳贯穿的形象。闽南语

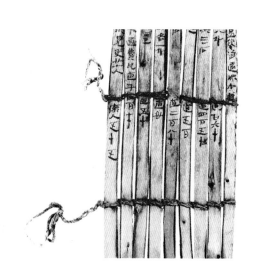

居延汉简（汉隶、章草），约当西汉武帝到东汉安帝年间。

（甘肃省文物考古研究所藏）

"读书"至今叫"读册"，还是与"简册"有关。

南港"中研院"史语所历史文物陈列馆有七十七根简编成的"册"，简和编绳都保存完整，是了解汉代书籍的最好材料。这样长的"册"，看完以后"卷"起来收藏置放，也就是今天书籍分"卷"的由来。

我最早临摹汉隶是从刻石拓本入手，也就是一般人熟悉的《礼器碑》、《史晨碑》、《曹全碑》、《乙瑛碑》，等到接触居延、敦煌汉简，开始对汉代隶书有不同的看法。

受制于石碑拓本的限制，临摹古代书法，常常容易

敦煌木简，约当西汉宣帝到王莽年间。敦煌木简中包含有隶、草、行三种书体。此简为章草，用笔婉转自如，奔放流畅，也说明了章草在此时已具规范。（甘肃省文物考古研究所藏）

失去对笔势直接书写的理解。汉简书法的出现，打破了长期以来对隶书的刻板印象。

石碑隶书仍是官方公文诏令的本质，书写者也慎重严肃，不容易有个性的表现。汉简书法不仅摆脱了石刻翻版的刀工限制，更直接与观赏者的视觉以书写的墨迹接触。阅读时可以完全感受到书写者手指、手腕、手肘，甚至到肩膀的运动，如水波跌宕，如檐牙高啄，如飞鸟双翼翱翔，笔锋随书写者情绪流走。书法的舞蹈性、音乐性，到了汉简隶书才完全彰显了出来。

释文：
『微庚，所得育牛黑，特，虽小，肥
觻得卖鱼尽，钱少，因卖黑
建武三年』
居延汉简展现了汉代民间书法的多样风采和韵致，既有粗犷的野趣，又有宽绰质朴的气息。

书法美学

书法是一个时代美学最集中的表现。

书法并不只是技巧，而是一种审美。

看线条的美、点捺之间的美、空白的美，

进入纯粹审美的陶醉，

书法的艺术性才显现出来。

汉隶的『波磔』，
这条水平线是汉代美学的时代标志。

波磔与飞檐

汉隶水平线条

隶书的美，建立在『波磔』一根线条的悠扬流动，如同汉民族建筑以飞檐架构视觉最主要的美感印象。

书法史上有一个专有名词"波磔"，用来形容隶书水平线条的飞扬律动，以及尾端笔势扬起出锋的美学。

汉代视觉美学上的时代标志

用毛笔在竹简或木片上写字，水平线条被竹简纵向的纤维影响，一般来说，横向的水平线遇到纤维阻碍就会用力。通过纤维阻碍，笔势越到尾端也会越重。这种用笔现象在秦隶简牍中已经看出。

汉代隶书更明显地发展了水平线条的重要性。

汉字从篆书"破圆为方"成为隶书之后，方型汉字构成的两个最主要因素就是"横平"与"竖直"。而在

竹简上，"横平"的重要性显然远远超过"竖直"。

从居延、敦煌出土的汉简上的笔势来看，水平线条有时是垂直线条的两倍或三倍。"竖直"线条也常因为毛笔笔锋被纤维干扰，而不容易表现，因此，汉简隶书里的"竖直"线条常常刻意写成弯曲状态，以避免竹简垂直纤维的破坏。

毛笔与竹简彼此找到一种互动关系，建立汉代隶书美学的独特风格。

汉代隶书不只确立了水平线条的重要性，也同时开始修饰、美化这一条水平线，形成"波磔"这一汉代视觉美学上独特的时代标志。

"波磔"如同中国建筑里的"飞檐"——建筑学者称为"凹曲屋面"。利用往上升起的斗拱，把屋宇尾端拉长而且起翘，如同鸟飞翔时张开的翅翼，形成东方建筑特有的飞檐美感。

建筑学者从遗址考证，汉代是形成"凹曲屋面"的时代。

因此，汉字隶书里的水平"波磔"，与建筑上同样强调水平飞扬的"飞檐"，是同一个时间完成的时代美学特征。

汉代木结构飞檐建筑影响到广大的东亚地区，日本、韩国、越南、泰国的传统建筑，都可以观察到不同程度的屋檐飞张起翘的现象。

欧洲的建筑长时间追求向上垂直线的上升，中世纪歌特式大教堂用尖拱、交叉肋拱、飞扶拱交互作用，使得建筑本体不断拉高，使观赏者的视觉震撼于垂直线的陡峻上升，挑战地心引力的伟大。

汉代水平美学影响下的建筑，在两千年间没有发展垂直上升的野心，却用屋檐下一座一座斗拱，把水平屋檐拉长、拉远，在尾端微微拉高起翘，如同汉代隶书的书写者，手中的毛笔缓和地通过一丝一丝竹木纤维的障碍，完成流动飞扬漂亮的一条水平"波磔"。

东方美学上对水平线移动的传统，在隶书"波磔"、建筑"飞檐"、戏剧"云手"和"跑圆场"都能找到共同的印证。

书法美学不一定只与绘画有关，也许从建筑或戏剧上更能相互理解。

"波磔"的书写还有一种形容是"蚕头雁尾"。"蚕头"指的是水平线条的起点。写隶书的人都熟悉，水平起笔应该从左往右画线，但是隶书一起笔却是从右往左的逆势，笔锋往上再下压，转一个圈，形成一个像"蚕头"的顿捺，然后毛笔才继续往右移动。

写隶书的人都知道，水平"波磔"不是一根平板无变化、像用尺画出来的横线。隶书"波磔"运动时必须转笔使笔锋聚集，到达水平线中段，慢慢拱起，像极了建筑飞檐中央的拱起部分。然后笔锋下捺，越来越重，

西方的垂直美学:哥特式建筑代表"夏特尔大教堂"

十二世纪之后出现的哥特式建筑,都是以向上发展的结构,形成欧洲广大地区大教堂的特色,这是因为基督教信仰不断追求向上攀升的精神升华,教堂形式也逐渐形成越来越高耸的穹顶、塔楼。

尖拱、交叉肋拱都是大教堂内部的结构,像雨伞的伞骨支架,一根根挑高的细柱,使整个建筑空间轻盈华丽,仿佛摆脱了地心引力的重量,借着建筑形式的上升达到基督信仰升华心灵的目的。

哥特式建筑的代表"夏特尔大教堂"(Chartres),位于法国厄尔,建于公元一一三四到一二一六年。(编写)

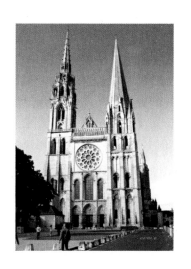

再慢慢挑起，仍然用转笔的方式使笔锋向右出锋，形成一个逐渐上扬的"雁尾"，也就是建筑飞檐尾端的檐牙高啄的"出锋"形式。

隶书的美，建立在"波磔"一根线条的悠扬流动，如同汉民族建筑以飞檐架构视觉最主要的美感印象。

《诗经》里有"作庙翼翼"的形容，巨大建筑有飞张的屋宇，如同鸟翼飞扬，美学的印象在文学描述里已经存在。

如今走进奈良法隆寺古建筑群，或走进北京紫禁城建筑群，一重一重横向飞扬律动的飞檐，如波涛起伏，如鸟展翼，平行于地平线，对天有些微向往，这一条飞檐的线，常常就使人想起了汉简上一条一条的美丽"波磔"。

在西安的碑林看《曹全碑》，水平"波磔"连成字与字之间的横向呼应，也让人想起古建筑的飞檐。

石刻隶书《石门颂》，开阔雄健的气势

《曹全碑》、《礼器碑》、《乙瑛碑》、《史晨碑》这些隶书的典型范本，因为都是官方有教化目的设立的石碑，隶书字体虽然"波磔"明显，但比起汉简上墨迹的书写，线条的自由奔放，律动感的个人表现，已大受限制。

石刻隶书到了《熹平石经》，因为等于是官方制定

的教科书版本，字体就更规矩森严，完全失去了汉简手写隶书的活泼开阔。

石刻隶书除了少数像《交趾都尉沈君墓神道碑》，还保留了手书"波磔"飞扬的艺术性，一般来说，多只能在拓片上学习间架结构，看不出笔势转锋的细节，因此也不容易体会汉代隶书美学的精髓。

近代大量汉简的出土，正可以弥补这一缺点。

汉代石刻隶书中也有一些摆脱官方制式字体的特例，例如为许多书家极为称赞的《石门颂》。

近代提倡北碑书法的康有为，曾盛赞《石门颂》，认为"胆怯者不能写，力弱者不能写"，可以想见《石门颂》开阔雄健的气势。近代书法家台静农先生的书法也多得力于《石门颂》。

《石门颂》是东汉建和二年（公元一四八年）开通褒斜石道之后，汉中太守王升书写刻在摩崖上

四碑（自左至右）皆为汉隶的典型范本，但《曹全碑》的"秀美飞动"、《礼器碑》的"瘦劲如铁"、《乙瑛碑》的"方正沉厚"、《史晨碑》的"肃括宏深"，仍是"每碑各出一奇"。

《熹平石经》拓本局部。规矩森严，端整平厚，是汉隶发展到相当成熟时的碑刻。

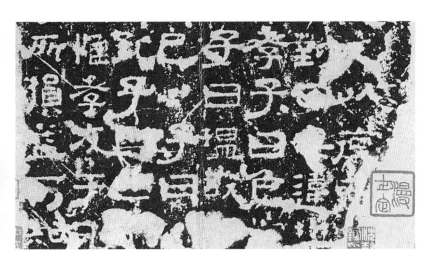

栢河南史君　肆晨字伯時

司徒田雄司空　更茇稽首言曹

遺立禮器樂　晉茇鍾磬瑟鼓

蛓野戰謀若涌　泉凌平諸賞和

汉代以后，与隶书『波磔』水平线条一起发展起来的建筑上的『飞檐』，成为东亚的符号特征，即使在日本古典建筑中，也一样奉为美学典范。此为日本奈良法隆寺。

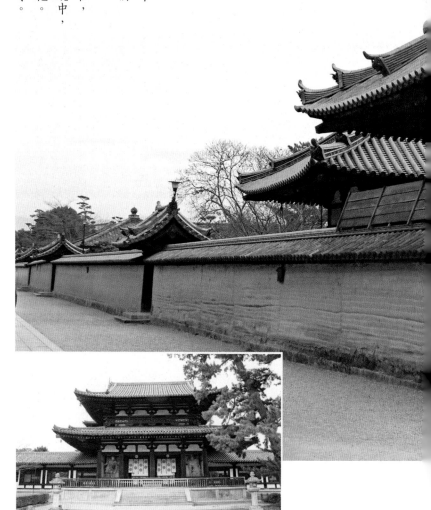

的字迹。"摩崖"与一般石碑不同,"摩崖"是利用一块自然的山石岩壁,略微处理之后直接刻字,在凹凸不平的山壁上,没有太多人工修饰,字迹与岩石纹理交错,笔画线条也随岩壁凹凸变化起伏,形成人工与天然之间鬼斧神工般的牵制。许多"摩崖"又刻在陡峻险绝的峭壁悬崖上,下临深谷巨壑,或飞瀑急湍,激流险滩,文字书法也似乎被山水逼出雄健崛傲的顽强气势。

在汉隶刻石书法中,《石门颂》特别笔势恢宏开张,线条的紧劲连绵,波动跌宕,都与《乙瑛碑》、《曹全碑》大不相同。甚至在《石门颂》中有许多字不按规

矩，可以夸张地拉长笔画，特意铺张线条的气势。

一九六七年因为修水坝，原来在山壁上的《石门颂》被凿下，保存到汉中博物馆。"摩崖"原来在自然山水间的特殊视觉美感，当然一定程度受到了改变。

汉代书法也许要从简牍、石碑、摩崖、帛书几个方面一起来看，才能还原隶书在三百年间发展的全貌。

隶书"波磔"的水平线条在唐楷里消失了，但是一个时代总结的美丽符号却留在建筑物上。看到日本的寺庙，看到王大闳在国父纪念馆设计的飞檐起翘的张扬，还是会连接到久远的汉字隶书"波磔"之美。

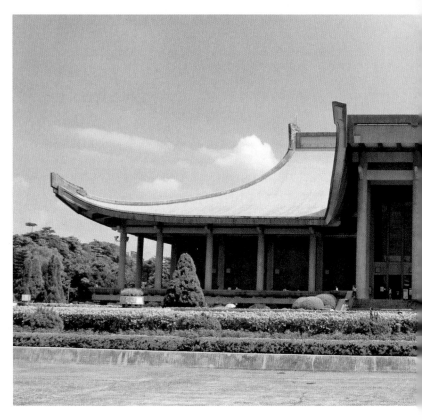

王大闳设计的国父纪念馆
屋顶的飞檐线条，
传承了汉代隶书的线条美学。

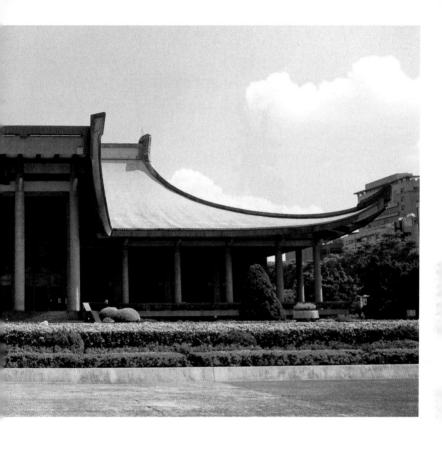

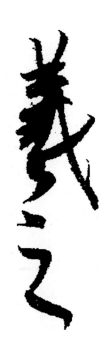

王羲之写「羲之」，笔随心行，做回简单真实的自己。此为《丧乱帖》首二字。

即兴与自在

王羲之《兰亭集序》

《兰亭集序》是一篇还没有誊写恭正的『草稿』，保留了最初书写的随兴、自在、心情的自由节奏，连思维过程的『涂』『改』墨渍笔痕，也一并成为书写节奏的跌宕变化……

王羲之在中国书法史或文化史上都像一则神话。

现在收藏于台北故宫和辽宁博物馆各有一卷《萧翼赚兰亭图》，传说是唐太宗时代首席御用画家阎立本的名作，但是大部分学者并不相信这幅画是阎立本的原作。

然而萧翼这个人替唐太宗"赚取"《兰亭集序》书法名作的故事，的确在民间流传很久了。

唐代何延之写过《兰亭记》，叙述唐太宗喜爱王羲之书法，四处搜求墨宝真迹，却始终找不到王羲之一生最著名的作品——"天下第一行书"的《兰亭集序》。

永和九年三月三日，那一天

"兰亭"在绍兴城南，东晋穆帝永和九年（三五三年）三月三日，王羲之和友人——战乱南渡江左的一代

名士谢安、孙绰——还有自己的儿子徽之、凝之，一起为春天的来临"修禊"。"修禊"是拔除不祥邪秽的风俗，也是文人聚会吟咏赋诗的"雅集"。在"天朗气清，惠风和畅"的初春，在"崇山峻岭，茂林修竹，清流激湍"的山水佳境，包括王羲之在内的四十一个文人，饮酒咏唱，最后决定把这一天即兴的作品收录成《兰亭集》，要求王羲之写一篇叙述当天情景的《序》。据说，

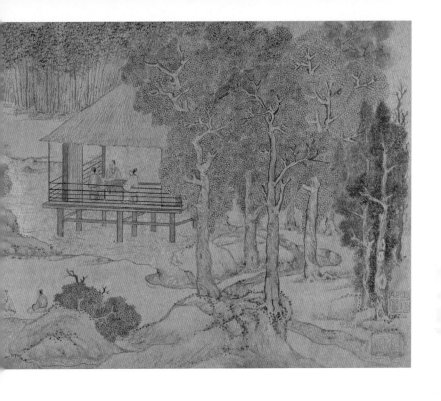

文徵明《兰亭修禊图》局部。

这幅画反映了东晋王羲之《兰亭集序》中的景象。

图绘崇山峻岭，溪流蜿蜒，溪畔众多文士或坐或卧，观赏着山光水色间淙淙溪水送来的酒觞，潜心构思。

水榭上相对而坐的王羲之等三人正在评点已写毕的诗文。

林木荫翳，丛竹泛翠，春色浓得醉人。

佚名《萧翼赚兰亭图》局部，宋摹本。右为萧翼，中为辩才和尚。

（辽宁省博物馆藏）

王羲之已经有点酒醉了，提起笔来写了这篇有涂改、有修正的"草稿"，成为书法史上"天下行书第一"的《兰亭集序》。

《兰亭集序》是收录在《古文观止》中的一篇名作，一向被认为是古文典范。

这篇有涂改、有修正的"草稿"，长期以来也被认为是书法史上的"天下第一行书"。

王羲之死后，据何延之的说法，《兰亭集序》这篇名作原稿收存在羲之第七世孙智永手中。智永是书法名家，也有许多墨迹传世。他与同为王氏后裔的慧欣在会稽出家，梁武帝尊敬他们，建了寺庙称"永欣寺"。

唐太宗时，智永百岁圆寂，据说还藏在寺中的《兰亭集序》就交由弟子辩才保管。

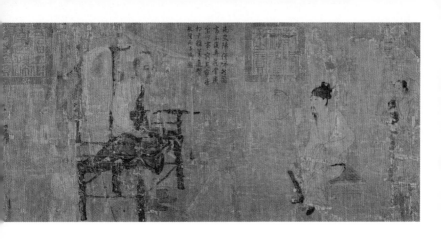

唐太宗如此喜爱王羲之的书法，已经收藏了许多传世名帖，自然不会放过"天下第一行书"的《兰亭集序》。

何延之《兰亭记》中说到，唐太宗曾数次召见已经八十高龄的辩才，探询《兰亭集序》下落，辩才都推诿说：不知去向！

萧翼赚兰亭

唐太宗没有办法，常以不能得到《兰亭集序》觉得遗憾。大臣房玄龄就推荐了当时做监察御史的萧翼给太宗，认为此人才智足以取得《兰亭集序》。

萧翼是梁元帝的孙子，也是南朝世家皇族之后，雅

好诗文，精通书法。他知道辩才不会向权贵屈服，取得《兰亭集序》只能用智，不能胁迫。

萧翼伪装成落魄名士书生，带着宫里收藏的几件王羲之书法杂帖游山玩水，路过永欣寺，拜见辩才，论文咏诗，言谈甚欢。盘桓十数日之后，萧翼出示王羲之书法真迹数帖，辩才看了，以为都不如《兰亭集序》精妙。

萧翼巧妙使用激将法，告知辩才《兰亭集序》真迹早已不在人间，辩才不疑有诈，因此从梁柱间取出《兰亭集序》。萧翼看了，知道是真本《兰亭集序》，却仍然故意说是摹本。

辩才把真本《兰亭集序》与一些杂帖放在案上，不久被萧翼取走，交永安驿送至京师，并以太宗诏书，赐辩才布帛、白米数千石，为永欣寺增建宝塔三级。

何延之的《兰亭记》记述辩才和尚因此"惊悸患重"，"岁余乃卒"。辩才被萧翼骗去《兰亭集序》，不多久便惊吓遗憾而死。

何延之的《兰亭记》故事离奇，却写得平实合理，连萧翼与辩才彼此唱和的诗句都有内容记录，像一篇翔实的报告文学。

许多人都认为，绘画史上的《萧翼赚兰亭图》便是依据何延之的《兰亭记》为底本。

五代南唐顾德谦画过《萧翼赚兰亭图》，许多学者认为目前辽宁的一件和台北的一件都是依据顾德谦原

作所绘摹本，辽宁的一件是北宋摹本，台北的一件是南宋摹本。

唐太宗取得《兰亭集序》之后，命令当代大书法家欧阳询、褚遂良临写，也让冯承素以双勾填墨法制作摹本。欧、褚的临本多有书家自己的风格，冯承素的摹本忠实原作之轮廓，却因为是"填墨"，流失原作线条流动的美感。

何延之的《兰亭记》写到，贞观二十三年（六四九年）太宗病笃，曾遗命《兰亭集序》原作以玉匣陪葬昭陵。

何延之的说法如果属实，太宗死后，人间就看不见《兰亭集序》真迹。历代尊奉为"天下第一行书"的《兰亭集序》，只是欧阳询、褚遂良的"临本"，或冯承素的"摹本"，都只是"复制"。《兰亭集序》之美只能是一种想象，《兰亭集序》之美也只能是一种向往吧！

行草、行书与草稿的美学

《兰亭集序》原作真迹看不见了，一千四百年来，"复制"代替了真迹，难以想象真迹有多美，美到使一代君王唐太宗迷恋至此。

汉字书法有许多工整规矩的作品，汉代被推崇为隶书典范的《礼器碑》、《曹全碑》、《乙瑛碑》、《史晨

者，亦将有感于斯文。

异，所以兴怀，其致一也。后之揽
叙时人，录其所述，虽世殊事
亦由今之视昔。悲夫！故列
诞，齐彭殇为妄作。后之视今，
能喻之于怀。固知一死生为虚
若合一契，未尝不临文嗟悼，不
不痛哉！每揽昔人兴感之由，

唐冯承素摹本《兰亭集序》，
因卷首有唐中宗『神龙』年号半印，
又称为神龙本。

（北京故宫博物院藏）

· 102 ·

永和九年，岁在癸丑，暮春之初，会于会稽山阴之兰亭，修禊事也。群贤毕至，少长咸集。此地有崇山峻岭，茂林修竹，又有清流激湍，映带左右，引以为流觞曲水。列坐其次，虽无丝竹管弦之盛，一觞一咏，亦足以畅叙幽情。是日也，天朗气清，惠风和畅，仰观宇宙之大，俯察品类之盛，所以游目骋怀，足以极视听之娱，信可乐也。夫人之相与，俯仰一世，或取诸怀抱，悟言一室之内；或因寄所托，放浪形骸之外。虽趣舍万殊，静躁不同，当其欣于所遇，暂得于己，快然自足，不知老之将至。及其所之既倦，情随事迁，感慨系之矣。向之所欣，俯仰之间，以为陈迹，犹不

碑》，也都是间架结构严谨的碑刻书法。然而东晋王羲之开创的"帖学"，却是以毛笔行走于绢帛上的行草。

"行草"像在"立正"的紧张书法之中，找到了一种可以放松的"稍息"。

《兰亭集序》是一篇还没有誊写工整的"草稿"，因为是草稿，保留了最初书写的随兴、自在、心情的自由节奏，连思维过程的"涂""改"墨渍笔痕，也一并成为书写节奏的跌宕变化，可以阅读原创者当下不经修饰的一种即兴美学。

把冯承素、欧阳询、虞世南、褚遂良几个不同书家"摹"或"临"的版本放在一起比较，不难看出原作涂改的最初面貌。

第四行漏写"崇山"二字，第十三行改写了"因"，第十七行"向之"二字也是重写，第二十一行"痛"明显补写过，第二十五行"悲夫"上端有涂抹的墨迹，最后一个字"文"也留有重写的叠墨。

这些保留下来的"涂""改"部分，如果重新誊写，一定消失不见，也就不会是原始草稿的面目，也当然失去了"行草"书法真正的美学意义。

《兰亭集序》真迹不在人世了，但是《兰亭集序》确立了汉字书法"行草"美学的本质——追求原创当下的即兴之美，保留创作者最饱满也最不修饰、最不做作的原始情绪。

被称颂为"天下第一行书"的《兰亭集序》是一篇草稿！

唐代中期被称为"天下行书第二"的颜真卿《祭侄文稿》，祭悼安史之乱中丧生的侄子，血泪斑斑，泣涕淋漓，涂改圈划更多，笔画颠倒错落，也是一篇没有誊录以前的"草稿"。

北宋苏轼被贬黄州，在流放的悒闷苦郁里写下了《寒食诗》，两首诗中有错字别字的涂改，线条时而沉郁，时而尖锐，变化万千。《寒食帖》也是一篇"草稿"，被称为"天下行书第三"。

三件书法名作都是"草稿"，也许可以解开"行草"美学的关键。

"行草"隐藏着对典范楷模的抗拒，"行草"隐藏着对规矩工整的叛逆，"行草"在充分认知了楷模规矩之后，却大胆游走于主流体制之外，笔随心行，"心事"比"技巧"重要。"行草"摆脱了形式的限制拘束，更向往于完成简单真实的自己。

"行草"其实是不能"复制"的。《兰亭集序》陪葬了昭陵，也许只是留下了一个嘲讽又感伤的荒谬故事，令后人哭笑不得吧！

厚重与飘逸

碑与帖

碑与帖是汉字书法上两个常用的字。对大众而言，"碑"指刀刻在石碑上的文字，"帖"指毛笔写在纸绢上的文字，原始的意义并不复杂。

但是在魏晋以后，"碑"与"帖"却常常代表两种截然不同的书风。尤其在清代"金石派"书风兴起，以摹写古碑的重拙朴厚为风尚，鄙弃元、明赵孟頫到董其昌遵奉二王（王羲之、王献之）的"帖学"。"碑"与"帖"开始形成两种对立的美学流派。

基本上，清代书法大家多崇"碑"抑"帖"。赵之谦、伊秉绶从周、秦、汉的《石鼓文》、《琅琊文》、《泰山文》、《张迁文》等篆隶入手，金农是从三国吴的《天发神谶碑》方笔虬曲古拙的造型得到创作的灵感。到

了晚清，包世臣、康有为大力提倡"碑学"，不但以晋人西南边陲的古碑《爨宝子》、《爨龙颜》为自己书写的精神导师，也同时撰作《广艺舟双楫》，赞扬"碑学"的同时，倾全力批判"帖学"，使"碑""帖"二字沾染了势不两立的敌对状态。

清代"金石派"大多是因为魏晋"帖学"在元明传承太久，书风流于甜滑姿媚，缺少了刚健的间架结构，缺少了笔的顿挫涩重，试图从古碑刻石中重新寻找新的方向。

艺术创作上"平正"沿袭太久，缺乏逆势对抗的辩证，自然容易流于形式模仿，缺乏内在活泼生命力。因此，有清一代书法从"金""石"入手，从"平正"走向"险绝"，各出奇招，把"篆刻"用刀的方法移用到毛笔的书写中，创造了沉重朴厚的书风。"金石派"的书家大多同时在篆刻印石上也有很精彩的表现，一直延续到民初的吴昌硕、齐白石，基本上都是"金石派"一脉的美学运动的结果。

"北碑"与"南帖"

一般书法论述也习惯把"碑学"与北朝连在一起，称为"北碑"。以二王为主的"帖学"，自然就被认为是流行于南朝文人间的"南帖"。

"北碑"、"南帖"的说法沿袭已久，大家都习以为常，其实却可能是一种太过粗略的笼统分法，容易造成很多误解。

　　"碑"还原到原始意义，还是指石碑上用刀刻出来的文字。这些石碑文字，最初虽然也用毛笔书写，但是一旦交到刻工手上，负责石刻的工匠难免会有刀刻的技法介入，改变了原来毛笔书写的线条美感。

　　北朝著名的《张猛龙碑》、《龙门二十品》，许多线条的性格不是毛笔容易做出来的，很显然是石匠在刀刻的过程中，表现了刀法的利落、明快、刚硬。《龙门二十品》许多是墓葬祭祀刻在佛像周边的记事文字，很多是社会底层百姓的制作，文化层次不高，书写者不一定是有名的书法家。因此，负责刻石的工匠更有机会照自己的意思去改变字体，改变笔法为刀法，甚至改变原有书写的字形，也偶尔出现别字错字，却开创了一种与文人书写分道扬镳的书法美学。他们原是无心插柳，后代书法家为了制衡文人书法的甜媚，反而从这些朴拙的民间书法中得到了灵感。

　　因此，"碑"与"帖"的问题，或许并不只是北朝书法与南朝书风的差别。

　　清代金石派大力赞扬的《爨宝子》、《爨龙颜》两块石碑，属于晋人书法，石刻的地点在云南，并不属于北方，一概称为"北碑"就失之笼统。

　　一九六五年在南京出土的《王兴之夫妇墓志》、《王闽之墓志》石刻，刻于东晋咸康到永和年间，永和九年（三五三年）正是王羲之写《兰亭集序》的一年。

　　王兴之、王闽之也是王氏南渡家族中的精英文人，但是从墓志石碑的字体来看，却完全与《兰亭集序》不同，与王羲之书风不同，与"南帖"的所有字体都不相同。

　　这块王家在南方出土的墓志，引发学术上极大争辩，当时中国古史方面的权威人物郭沫若就据此写了否定《兰亭集序》的论述，认定"天下第一行书"的《兰亭集序》从文章到书法都是伪造的。

右图：

《王兴之夫妇墓志》拓本局部。

此二碑的字体非隶非楷，方正古朴，展现大巧若拙的率真与硬朗。

（原石藏南京市六朝博物馆）

左图：

南朝碑刻《爨宝子》拓本局部。

此碑全名为『晋故振威将军建宁太守爨府君墓』，碑文记述了爨宝子生平。

（原石藏曲靖市第一中学爨碑亭）

郭沫若的说法惊世骇俗，但是把同样年代的《王兴之夫妇墓志》和《兰亭集序》放在一起排比，的确看到两种截然不同的字体与书法风格。

《王兴之夫妇墓志》书体不像"南帖"，却更接近"北碑"，字体方正，保持部分汉代隶书的趣味，却已经向楷书过渡，拙朴刚健，点捺用笔都明显介入了刻工的刀法。

《王兴之夫妇墓志》的书法不一定能够否定王羲之《兰亭集序》的存在，却使我们思考，同一时代、同一地区甚至同一家族，书法表现如此不同的原因。

纸帛的使用

我们叙述过汉代隶书水平线条与竹简、木简材质的关系，抵抗竹简垂直纤维的毛笔会加重横向线条的用笔，最终形成隶书里漂亮的"波磔"。

三国魏晋是竹简书写过渡为纸帛书写的重要年代，楼兰出土的魏晋文物里虽然还有竹简木简，但是许多纸书文件的发现，说明"纸"与"帛"已大量取代前一阶段笨重的竹简木简。"纸"与"帛"开始成为汉字书写的新载体，成为汉字书写全新的主流。

笔、墨、纸、砚成为"文房四宝"，如果在汉代，是无法成立的。因为汉代始终以竹简书写为主，纸的使用微乎其微。

笔、墨、纸、砚与汉字建立长达近一千七百多年的关系，关键的时刻也在魏晋，王羲之正是"纸"、"帛"书写到了成熟时期的代表性人物。

收藏在日本龙谷大学图书馆的楼兰晋人李柏的"纸书"信札，是值得拿来与王羲之传世书帖一起比较的。出土于西北边陲的书风，竟然与南方王羲之书法如此雷同，从文体到字体都使人想到王羲之的《姨母帖》。

因此，魏晋"书帖"关键还是要回到"纸"、"帛"的大量使用。毛笔在"纸"、"帛"一类纤细材质上的书写，增加了汉字线条"行走"、"流动"、"速度"的表

纸的出现与普遍使用，影响了魏晋以后文人书法的飘逸流动。此图为手工造纸过程。

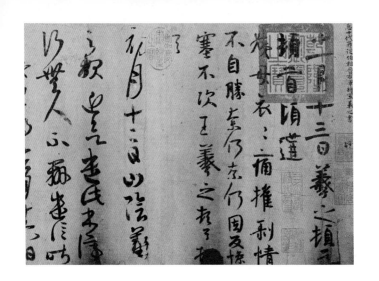

现，汉字在以"纸"、"帛"书写的晋代文人手中流动飞扬婉转，或"行"或"草"，潇洒飘逸，创造了汉字崭新的行草美学。

同一时间，民间的墓志、刻石并没有立刻受到文人行草书风的影响，即使像王兴之、王闽之这样南方文人家族的墓志，因为是刻石，还是沿用了"碑"的字体，并没有使用"帖"的行草书风。因为很明显，"帖"的原本意思就是文人写在"纸"、"巾"上的书信文体与字体。

"碑"是石刻，"帖"是纸帛，还原到材料，汉字书法史上争论不休的"碑学"与"帖学"，或许可以有另一角度的转圜。

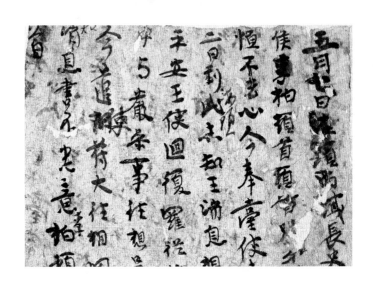

右页图：

《李柏文书》。李柏是五胡十六国时期，前凉派遣到楼兰的西域长史。这封信札是他当时写给焉耆国王等的信函，文体属于行书，却仍带有隶书笔意。为东晋北方书法提供可靠的实物资料，也是王羲之南方书风的时代佐证。

（日本龙谷大学图书馆藏）

左页图：

王羲之《姨母贴》唐摹本。

在古朴隶意之中，又透出真性情的流动。

（辽宁省博物馆藏）

平正与险绝

行草到狂草

『以头濡墨』是以身体的律动带起墨的流动、泼洒、停顿、宣泄，如雷霆爆炸之重，如江海清光之静。

张旭的『狂草』才可能不以『书法』为师，而是以公孙大娘的舞剑为师……

章草——隶书的快写风格

汉字基本功能在传达与沟通，实用在先，审美在后。

秦汉之间，正体的篆字太过繁复，实际从事书写的书吏为了记录的快速，破圆为方，把曲线的笔画断开，建立汉字横平竖直的方形结构。

隶书相对于篆字，是一种简化与快写。

到了汉代，隶书成为正体，官方刻石立碑、宣告政令，都用隶书。

但是直接负责书写的人——用今天的话来说就是"抄写员"，他们工作繁重，慢慢就锻炼出一种快写的速

记法，这种隶书演变出来的快写字体，最初没有名称，通用久了，除了实用，也发展出审美的价值，变成一种风格，被书法家喜爱，取名叫"章草"。

"章草"名称的由来，历来说法不一：有人认为来自史游的《急就章》，有人认为来自汉代章奏文字，有人认为是因为汉章帝的喜爱，有人认为是来自"篇"、"章"书写的"章"。

"章草"保留了隶书的"波磔"，但是速度快很多，明显是大量抄写发展出来的需要。"章草"并不容易辨认，对初学汉字的人有学习上的一定难度，因此，应该通用于某一特定的书写领域之间。

"章草"的字与字之间各自独立，并不相连，书写速度的加快只在单字范围之内，还没有发展出字与字连接的"行气"。

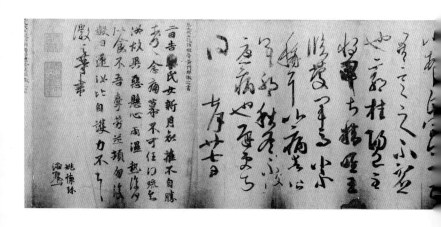

汉字书法在魏晋之间进入崭新的阶段。原来由书吏（抄写员）主导的汉字历史，介入了一批知识阶层的文人。汉字书写对这些文人而言，不再是"抄写"，而是加入了更多心情品格的表现，加入了更多实用之外的"审美"意义。

今草——文人审美的心绪流动

王羲之正是这个历史转换过程里最具代表性的人物，把汉字从实用的功能里大量提升出"审美"的价值。王羲之的"书圣"地位应该从这个角度来界定。

王羲之并不是一个孤立的现象，看《万岁通天帖》，常惊叹仅仅王氏一族在那一时代就出现了多少书法名家。王羲之真迹完全不在人间了，但是看到晚他一辈、

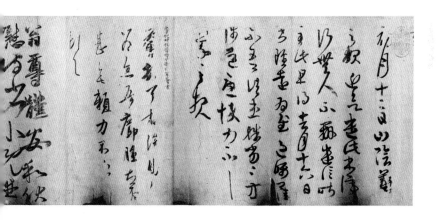

王羲之、王献之等《万岁通天帖》，局部，唐摹本。（辽宁省博物馆藏）

三希堂

　　清乾隆皇帝酷好书法，将王羲之的《快雪时晴帖》、王献之的《中秋帖》、王珣的《伯远帖》视为稀世之珍，供藏在养心殿东暖阁内，亲题匾额"三希堂"，又题上"天下无双，古今鲜对"、"龙跳天门，虎卧凤阁"等赞美语。

　　乾隆十二年，命吏部尚书梁诗正等辑录内府所藏自魏晋至明代书法名迹三十二卷，将墨迹钩模镌刻，取名《三希堂法帖》，原石嵌于北京北海公园阅古楼壁上。其拓本为后世习帖者拱为珍璧，广为流传且深受欢迎。

①王羲之《快雪时晴帖》局部，唐摹本。
（台北故宫博物院藏）

②王献之《中秋帖》局部，被认为是宋代米芾临本。请看一笔连下的痛快淋漓。
（北京故宫博物院藏）

③王珣《伯远帖》局部，一个『之』字，简单笔画，充满动态，用手书写的文字变化万千。
（北京故宫博物院藏）

① ②

晋王献之中秋帖

晋王珣伯远帖

山陰張侯

并列"三希堂"之一王珣的《伯远帖》，还是被一代文人创造的书法之美照到眼睛一亮。

王羲之的《兰亭集序》、《何如帖》、《丧乱帖》，都以行书为主。行书像一种雍容自在的"散步"。行笔步履悠闲潇洒，不疾不徐，平和从容。

王羲之在雍容平和中偶尔会透露出伤痛、悲恸、沉郁，《丧乱帖》的"追惟酷甚"、"摧绝"线条转折都像利刃，讲到时代丧乱，祖坟被践踏，有切肤之痛。

《丧乱帖》里四次重复出现的"奈何"，变"行"为"草"，把实用的汉字转换成线条的律动，转换成心绪的节奏，转换成审美的符号。

《丧乱帖》到了最后，"临纸感哽，不知何言"，一路下来，使哽咽哭不出来的迷失痴狂如涕泪迸溅，不再是王羲之平时中正平和的理性思维了。

王羲之时代的草书，不同于汉代为了快写产生的"章草"，加入了大量文人审美的心绪流动，当时的草书有了新的名称——"今草"。

"今草"不只是强调速度的快写，"今草"把汉字线条的飞扬与顿挫变成书写者心情的飞扬与顿挫，把视觉转换成音乐与舞蹈的节奏姿态。

王羲之的《上虞帖》最后三行"重熙旦便西，与别不可言，不知安所在"，行气的连贯，心事的惆怅迷茫，使汉字远远离开了实用功能，颠覆了文字唯一的"辨

王羲之《丧乱帖》，唐摹本（日本宫内厅藏）

释文：

『羲之顿首，丧乱之极。

先墓再离荼毒，追惟酷甚，

号慕摧绝，痛贯心肝，

痛当奈何奈何。虽即修复，

未获奔驰，哀毒益深，

奈何奈何。临纸感哽，不知

何言。羲之顿首顿首。』

王羲之《上虞帖》，唐摹本，修长清雅的今草杰作。

释文：

『得书知问。吾夜来腹痛，

不堪见卿，甚恨。想行复来，

修龄来经日。今在上虞，

月末当去。重熙旦

便西，与别不可言，不知

安所在。未审时意云何，

甚令人耿耿。』（上海博物馆藏）

认"任务，大步迈向"审美"领域。

以二王为主的魏晋文人的行草书风，是汉字艺术发展出独特美学的关键。有了这一时代审美方向的完成与确定，汉字艺术可以走向更大胆的美学表现，甚至可以颠覆掉文字原本"辨认"与"传达"的功能，使书法虽然借助于文字，却从文字解脱，达到与绘画、音乐、舞蹈、哲学同等的审美意义。

魏晋文人书风的"行"、"草"，在陈、隋之间的智永身上做了总结。智永是王羲之第七代孙，他目前藏在日本的《真草千字文》，仿佛集结了二王书法美学，定下了一本典范性的教科书。

智永的教科书明显在初唐发生了作用。初唐的大书法家欧阳询、虞世南，都有从北碑入隋的工整严格。到了初唐，尤其是经过唐太宗不遗余力对王羲之的推崇，北朝书法的紧张结构中，融合了魏晋文人的含蓄、内敛、婉转。唐太宗，作为北朝政权的继承者，在大一统之后，对南朝书风的爱好，从文化史来看，可能不只是他个人的偏好，而是有敏感于开创新局的视野。

魏晋文人的"行"或"草"，大多还在平和中正的范围之内。"平正"的遵守，使笔锋与情感都不会走向太极端的"险绝"。

智永《真草千字文》局部。

古人赞『气韵生动，优入神品，为天下法书第一』。

（日本小川简斋氏藏）

孙过庭《书谱》局部。
（台北故宫博物院藏）

初唐草书总结——孙过庭《书谱》

　　初唐总结草书的人物是孙过庭，他的《书谱》中有几句耐人寻味的话——

初学分布，但求平正。
既知平正，务追险绝。
既能险绝，复归平正。

　　孙过庭说的"平正"与"险绝"是一种微妙的辩证关系，适用于所有与艺术创作有关的学习。
　　"平正"做得不够，会陷入"平庸"；"险绝"做得太过，就只是"作怪"。
　　孙过庭说得好——

初谓未及，
中则过之，
后乃通会。
通会之际，
人书俱老。

　　孙过庭的《书谱》是绝佳的美学论述，也是绝佳的草书名作，他以浓淡干湿变化的墨韵，以迟滞与疾速交

错的笔锋，一面论述书法，一面实践了草书创作的本质，使阅读的思维与视觉的审美，同时并存一篇作品中。

孙过庭的《书谱》似乎预告了汉字美学即将来临的另一个高峰——"狂草"的出现。

孙过庭去世在武后年代，他没有机会看到开元盛世，没有机会亲眼目睹张旭、怀素、颜真卿的出现。

然而《书谱》里大量总结魏晋书法美学上的比喻——"悬针、垂露"，"奔雷、坠石"，"鸿飞、兽骇"，"鸾舞、蛇惊"，"绝岸、颓峰"，已经把初唐困守在魏晋书风的局面预告了一个全新的创作可能。

"重若崩云，轻如蝉翼"，孙过庭引导书法大胆离开文字的功能束缚，大胆走向个人风格的表现，大胆在"轻"与"重"的抽象感觉里领悟笔法的层次变化。

狂草——颠与狂的生命调性

杜甫看过唐代舞蹈名家公孙大娘舞剑，写下了有名的句子——

> 㸌如羿射九日落，矫如群帝骖龙翔。
> 来如雷霆收震怒，罢如江海凝清光。

这四句描写舞蹈的形容，写"闪光"，写"速度"，

写爆炸的"动",写收敛的"静"。

这位公孙大娘的舞蹈，正是使张旭领悟狂草笔法的关键。张旭当然从书法入手学习，但是使他有创作美学领悟的却是舞蹈。

杜甫看了公孙大娘舞剑，也看了张旭狂草，他在《饮中八仙歌》里写张旭醉后的样子——

张旭三杯草圣传，

脱帽露顶王公前，

挥毫落纸如云烟。

《新唐书·艺文传》里写张旭书写时的描述，也许更为具体传神——

嗜酒，每大醉，呼叫狂走，乃下笔，或以头濡墨而书。既醒，自视以为神，不可复得也。

"酒"成为狂草的触媒，使唐代的书法从理性走向癫狂，从平正走向险绝，从四平八稳的规矩走向背叛与颠覆。

张旭、怀素被称为"颠"张"狂"素，颠与狂，是他们的书法，也是他们的生命调性，是大唐美学开创的时代风格。

杜甫诗中谈到张旭"脱帽露顶"，似乎并不偶然。同时代诗人李颀的《赠张旭》也说到"露顶据胡床，长叫三五声"。"脱帽露顶"常被解释为张旭不拘礼节，不在意同席的士绅公卿。但是"脱帽露顶"如果呼应着《新唐书》里"以头濡墨"的具体动作，张旭的狂草，或许是要摆脱一般书法窠臼，反而应该从更现代前卫的即兴表演艺术来做联想。

　　张旭传世的作品不多见，写庾信、谢灵运的《古诗四首》灵动疾飞，速度感极强，对比刻本传世的《肚痛帖》，似乎《肚痛帖》更多从尖锐细线到沉滞墨块的落差变化，更多大小疾顿之间的错落自由。

　　如果张旭书写时果真"以头濡墨"，他在酒醉后使众人震撼的行动，并不只是"书写"，而是解放了一切拘束、彻底酣畅淋漓的即兴。"以头濡墨"，是以身体的律动带起墨的流动、泼洒、停顿、宣泄，如雷霆爆炸之重，如江海清光之静。张旭的"狂草"才可能不以"书法"为师，而是以公孙大娘的舞剑为师，把书法美学带向肢体的律动飞扬。

　　唐代的狂草大多看不见了，"以头濡墨"的淋漓迸溅，或留在寺院人家的墙壁上，或留在王公贵族的屏风上，墨迹斑斑，使我想起克莱茵在一九六〇年代用人体律动留在空白画布上的蓝色油墨。少了现场的即兴，这些作品或许也少了被了解与被收存的意义。

张旭《古诗四首》局部。此卷为张旭以五色笺纸草书古诗四首，其书法灵动疾飞，僻怪险绝，在浓淡、松紧、短长的交错运用中，呈现动态与速度感。

（辽宁省博物馆藏）

释文：

『龙泥印玉简
大火炼真文
上元风雨散』

颠张狂素，像久远的传奇，他们的"颠"、"狂"似乎无法、也不计较坚持留在轻薄的纸绢上，他们的墨痕随着历史岁月，在断垣残壁上漫漶斑驳，消退成废墟里的一阵烟尘，供后人臆测或神往。

颜真卿在现代人的心目中是唐楷的典范，恭正大气，但是颜真卿曾向比他年长的张旭请益书法，刻石本的《裴将军诗》或许可以看到颜真卿与张旭的承续关系。他们的"狂草"里也并不刻意避忌楷体行书，几乎是用汉字交响诗的方式出入于各种形体之间。

怀素也曾经向颜真卿请益书法。从张旭到颜真卿，从颜真卿到怀素，唐代狂草的命脉与正楷典范的颜体交相成为传承，也许正是孙过庭"平正"与"险绝"美学的相互牵制吧！

《裴将军诗》

　　世称李白诗歌、裴旻剑舞、张旭草书为唐代"三绝"。《裴将军诗》传为颜真卿所书，现有墨迹本（藏北京故宫博物院）和刻本（藏浙江省博物馆，忠义堂帖）传世，两者内容相同，书法笔势差异却很大。评者多认为墨迹本非真迹，而忠义堂刻本因楷行草均似颜真卿书风，得到书家认同。

　　此帖之奇（见下图），是因为杂糅了楷书、行书、草书诸体，字里行间转接如意。好比开场的"裴将军"三字，"裴"是正楷，"将"是草字，"军"是行书。颜氏在此帖表现了武术的律动，时而激越，时而静止，是一件气势磅礴、朴拙浑厚的书法杰作。（编写）

左图：《化度寺碑》局部。
（原碑断毁）
右图：《九成宫醴泉铭》局部。
（原石藏陕西麟游县天台山）
此二碑被视为欧阳询晚年的力作。

法度与庄严

唐楷

颜真卿的楷书，继欧阳询之后，是一千年来影响华人大众生活最广大普遍的视觉艺术。

我们不但学写字，也间接认同了颜体字传达的大气、宽阔、厚重与包容。

一千多年来，唐代的楷书代替了之前的汉代隶书，成为书写汉字新的典范，也成为汉字世界中儿童开始书法入门最普遍的基本功。

欧阳询楷书典范——《九成宫醴泉铭》

唐初的欧阳询是建立楷书典范最早的人物之一，他的《化度寺碑》、《九成宫醴泉铭》，横平竖直，结构森严规矩，承袭了北朝碑刻汉字间架的刚硬严谨，加上一点南朝文人线条笔法的婉转，成就了唐楷的新书体；欧体书写，可以说代表了唐初汉字一种全新典范的建立。

欧阳询经历了南朝的陈朝入隋唐的一统，比欧阳询小一岁的虞世南也同样是由南方的陈朝入隋唐。

在大唐一统天下、结束南北朝之后，唐初书家不少是出自南朝系统，正与唐太宗的喜好南朝王羲之作品可以一起来观察。

代表北方政权的唐太宗，在文化上，特别是书法美学上，却是以南方的书写为崇尚向往的对象，使北方与南方的书风，在刚强与委婉之间，找到了融合的可能。唐太宗是建立、催生新书体有力的推手。

"楷书"的"楷"，本来就有"楷模"、"典范"的意思，欧阳询的《九成宫醴泉铭》更是"楷模"中的"楷模"。家家户户，所有幼儿习字，大多都从《九成宫醴泉铭》开始入手，学习结构的规矩，学习横平竖直的谨严。

清代翁方纲赞扬《九成宫醴泉铭》说："千门万户，规矩方圆之至者矣。"（《复初斋文集》）

《九成宫醴泉铭》在一千多年的历史中，通过儿童的习字，通过书写，把"规矩方圆"树立成不朽的典范，是书写的典范，也同时是做人的典范。

"九成宫"原来是隋文帝杨坚的避暑行宫"仁寿宫"，唐太宗重修而成新建筑。山有九重，宫殿也命名为"九成"。太宗在此地又发现甘泉，泉水味美如酒，称为"醴泉"。宫殿修成，太宗命魏徵撰文，欧阳询书石，刻碑纪念，就是影响后世书法达一千多年的《九成

宫醴泉铭》，当时欧阳询已七十四岁高龄。

许多人童年练字最早的记忆都是《九成宫醴泉铭》，欧阳询书写中的"规矩方圆"，似乎也标志了唐代开国一种全新的文化理想。

童年习字，常常听老前辈说："《九成宫醴泉铭》写十年，书法自然有基础。"

我不一定同意这样的书写教育，但是还原到"规矩方圆"的基本功，欧阳询建立在绝对理性基础上的书体，的确不可否认地树立了唐楷汉字典范中的极则。

欧阳询墨迹——《卜商醴泉铭》、《梦奠醴泉铭》、《张翰醴泉铭》

因为《化度寺碑》、《九成宫醴泉铭》这些石刻碑帖的广大流传，使许多人忽略了欧阳询传世的行书墨迹写本，如《卜商醴泉铭》、《梦奠醴泉铭》、《张翰醴泉铭》。

他的《卜商帖》、《张翰帖》在北京故宫博物院，《梦奠帖》在辽宁省博物馆，加上同样收藏在辽宁省博物馆的《千字文》，欧阳询流传的墨迹在唐代书家中不算太少，也使我们可以用他手书的行书墨迹，来印证他正楷石刻碑拓本之间的异同。

一般来说，石刻书体因为介入了刀工，常常比毛笔

右图：

欧阳询《梦奠帖》局部。

在欧体行书中，此帖风韵最接近王羲之。

元郭天锡赞誉：『劲险刻厉，森森若武库之戈戟，向背转折，浑得二王风气。』

（辽宁省博物馆藏）

左图：

欧阳询《卜商帖》局部。

清吴升以八个字形容：『笔力俏劲，墨气鲜润』。

（北京故宫博物院藏）

书写的墨迹要刚硬。但是比较欧阳询的石刻拓本与墨迹手书，竟然发现，他的毛笔手书反而更为刚硬峭厉。

《卜商帖》里许多笔法（如"错"、"行"）的起笔与收笔都像刀砍，斩钉截铁，完全不是南朝文人行书的柔婉，却更多北碑刻石的尖锐犀利。

元朝书法家郭天锡谈到欧阳询的《梦奠帖》时，说了四个字——"劲、险、刻、厉"。

欧阳询书法森严法度中的规矩，建立在一丝不苟的理性中。严格的中轴线，严格的起笔与收笔，严格的横平与竖直，使人好奇：这样绝对严格的线条结构从何而来？

从生平来看，欧阳询出身南陈士族家庭，父祖都极显达，封山阳郡公，世袭官爵。在陈宣帝时，即欧阳询青少年时期，父亲卷入了政治斗争，起兵反陈，兵败后家族覆亡，多人被杀，欧阳询侥幸存活。

在家族屠灭之后，欧阳询刻苦隐忍。三十一岁，陈亡入隋，任太常博士。不久，隋亡，又以降臣入唐，在太子李建成的王府任职。李世民杀太子建成，取得帝位，欧阳询晚年又成为李世民御前重要的书法家，常常奉诏撰书。

在多次残酷惊险的政治变革兴替中生存下来，欧阳询的书写总透露出一种紧张谨慎，丝毫不敢大意。他书写线条上的"劲"、"险"，都像如履薄冰，战战兢兢；

而他书写风格上的"刻"、"厉",也都可以理解为一刻不能放松,处处小心翼翼的工整规矩吧!

欧阳询的墨迹本特别看得出笔势夹紧的张力,而他每一笔到结尾,笔锋都没有丝毫随意,不向外放,却常向内收。看来潇洒的字形,细看时却笔笔都是控制中的线条,没有王羲之的自在随兴、云淡风轻。

欧体每一笔都严格要求,一方面是他的生平经历所致,另一方面也正是初唐书风建立"楷"的意图吧!

"楷模"、"典范"是要刻在纪念碑上传世不朽的,因此也不能有一点松懈。初唐书家,如虞世南、褚遂良的楷书,都有建立典范的意义;欧阳询更是典范中的典范,规矩方圆,横平竖直,欧体字就用这样严谨的基本功,带领一千多年来的孩子,进入法度森严的楷书世界。

欧阳询的《卜商帖》、《梦奠帖》、《张翰帖》、《千字文》是以楷书风度入于行书,字与字之间,笔与笔之间,虽然笔势相连,却笔笔都在控制中,与晋人行书不刻意求工整的神态自若大不相同。

书法史上常习惯说"唐人尚法"。"法"这一个字或许可以理解为"法度"、"结构"、"间架",也可以理解为"基本功"的严格。

"唐人尚法",最好的例证就是欧阳询,不完全是在他《九成宫醴泉铭》一类的楷书中看出,也充分表现在

他墨迹本的行书法帖里。

初唐建立的"正楷"，很像同一时间文学上发展成熟的"律诗"。"楷书"建立线条间架的"楷模"，"律诗"建立文字音韵平仄间的"规律"，都为大时代长久的影响立下不朽的形式典范。

从正楷到狂草

楷书建立严整法度的同时，也潜伏了一种对规矩的叛逆。盛唐之时，从张旭开始，通过颜真卿到怀素，都有狂草与楷体互动的过程。

一般人常说"颠张狂素"，以张旭之"颠"与怀素之"狂"，来说明盛唐到中唐书法美学背叛正楷的一种运动。

然而书法史上，大家都熟知颜真卿曾受教于张旭，怀素又受教于颜真卿。在"颠张狂素"的狂草美学之间，很难让人相信，唐代楷书的另外一位高峰代表人物颜真卿，竟然也是狂草美学中重要的桥梁。

如果比较初唐欧阳询的楷书与中唐颜真卿的楷书，很容易发现，颜体楷书有一种厚重博大，不纯然是欧体的森严；欧体的"劲峭"、"险峻"、"刻厉"也在颜体中转化为比较宽阔平和的结体与笔法。

只是从《多宝塔》、《麻姑仙坛记》这一类颜体刻石来看，可能不容易领会。书法家用手书写的墨迹本才

可能是最好的印证。

欧阳询的《卜商帖》、《梦奠帖》、《张翰帖》都用笔如刀，法度严谨，名为行书，实际是表现正楷的严整。

颜真卿传世的墨迹如《刘中使帖》、《裴将军诗》、《争座位帖》、《祭侄文稿》，都与欧体行书不同。不但发展了行书"意到笔不到"的潇洒、自由、变化，甚至以狂草入行书，飞扬跋扈，跌宕纵肆，丝毫不让"颠张狂素"专美于前。

颜字墨迹中最可靠也最精彩的表现，是他五十岁时的《祭侄文稿》。这件被称为"天下行书第二"的名作，楷、行、草交互错杂，变化万千，虚如轻烟，实如巨山，动静之间，神奇莫测，如同一首完美的交响曲。初看没有章法，却是照顾了整体的大结构，比初唐的谨守法度有了更多变化。狂草与正楷的相互激荡交融，在颜真卿《祭侄文稿》中看得最为清楚。

《争座位帖》局部。清阮元对此帖的笔势意蕴形容为『如熔金出冶，随地流走』。
（上海图书馆藏）

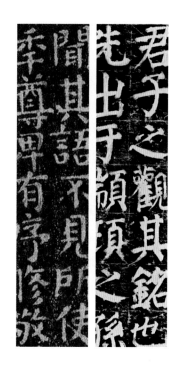

右图：《颜氏家庙碑》局部。
（原碑藏西安碑林）

左图：《麻姑仙坛记》局部。
（台北故宫博物院藏）

颜字像平原上骑马，有一种开阔的壮观。学习颜体，似乎也在学习做人的大度与宽容。

颜真卿《祭侄文稿》

　　颜真卿的楷书，继欧阳询之后，是一千年来影响华人大众生活最广大普遍的视觉艺术。一般华人家庭，从学前幼童、小学生的年龄，就开始临摹颜真卿的《麻姑仙坛记》、《大唐中兴颂》、《颜勤礼碑》、《颜氏家庙碑》。一千多年来，颜体字不输给欧体字，可以说是华人基础教育中最重要的一课。不但学写字，也间接认同

了颜体字传达的大气、宽阔、厚重与包容。

其次，凡是华人居住的地区，不管在大陆、台湾、香港，还是马来西亚等东南亚国家，甚至欧美的唐人街，时至今日，只要看到汉字，满街招牌广告或碑匾的字体，也大多是颜真卿方正厚实的正楷。

欧体字并没有大量成为店贩招牌，文字书体广泛影响到民间生活的，无人能与颜真卿相比。只有日本较为不同，日本汉字书体受到王羲之线条飘逸流动的影响更大，是魏晋文人之风。在日本街头看到的招牌字体，王羲之字体可能比颜体楷书更多。

颜真卿的正楷，端正工整，饱满大气。习惯于他的正楷，临摹过太多石碑翻刻的颜体，一旦看到《祭侄文稿》，可能会非常不习惯。

《祭侄文稿》收藏在台北故宫，是公认颜真卿传世墨迹书法最可靠的一件，被称为"天下行书第二"，仅次于《兰亭集序》。然而《兰亭集序》真迹早已不在人间，传世的都是临摹复制版本。以真迹而论，《祭侄文稿》可以说是"天下行书第一"。

《祭侄文稿》是一篇文章的草稿，字体大大小小，涂改无数，一开始看可能觉得不够工整端正。但是正因为如此，真正面对第一手书法家书写的墨迹真本，才可能领略书法随情绪流转的绝美经验。这样的审美体验，连书法家本人也无法再次重复，后来者的刻意"临摹"

颜真卿《祭侄文稿》局部。（台北故宫博物院藏）

· 144 ·

往往只能得其皮毛。

传世的《兰亭集序》、《快雪时晴帖》，都是王羲之死后近三百年才由书家临摹的作品。后世把临摹复制当成原作，附庸品位低俗的皇帝统治者，常常误导了书法美学的欣赏品质。

长期被临摹困住，一般俗世书匠也失去了对原创意义的理解，一旦面对最好的真迹，好比《祭侄文稿》，反而会不习惯，找不到欣赏的角度。

《祭侄文稿》是颜真卿五十岁时书写的一篇祭文，一开始写年月日——"维乾元元年（七五八年），岁次戊戌，九月庚午朔，三日壬申"。

接着，书写了自己当时的身份官职——"第十三叔，银青光禄（大）夫，使持节蒲州诸军事，蒲州刺史，上轻车都尉，丹阳县开国侯真卿"。

书帖前面六行，像交响曲的第一乐章，像歌剧的序曲，缓缓述说

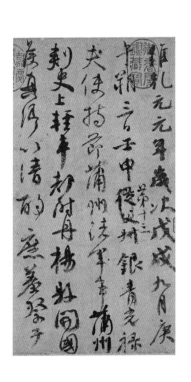

主题，主题是叔父祭悼死去的侄子颜季明——"以清酌庶羞，祭于亡侄，赠赞善大夫季明之灵"。

颜真卿在强烈的悲恸情绪中，努力控制自己，书法的线条平铺直叙，仿佛在储蓄力量，娓娓道来事件的缘由。

颜季明是颜真卿堂兄杲卿的儿子，是颜真卿特别疼爱的侄子。颜真卿是家族大排行的"第十三叔"。

颜季明还不到二十岁，却因为战乱被杀。季明还没有科考，也没有做官，由于为国殉难牺牲，朝廷追赠"赞善大夫"的官衔。

《兰亭集序》的背景，是南朝文人春天饮酒赋诗的雅集；《祭侄文稿》的背景，则是安史之乱的国仇家恨，血泪斑斑。

唐玄宗天宝十四年（七五五年）安禄山兵变，大军势如破竹。唐玄宗出奔逃亡四川，太子在甘肃即位，大唐江山危在旦夕，只靠几位忠心重臣稳定社稷。

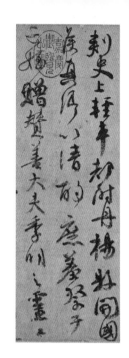

当时颜真卿守平原（今山东陵县），他的堂兄颜杲卿守在与敌人交锋第一线的常山（今河北正定县西南）。

常山孤城被安禄山大军包围，颜杲卿坚持不投降，阻挡了叛军南下，也为大唐军队整军备战赢得了时间。

拖延一段时间后，常山城还是被攻破，颜杲卿遭俘，不肯投降。敌军以杲卿爱子颜季明的性命威胁，颜杲卿破口大骂叛军，被拔去了舌头，也就是文天祥《正气歌》中"为颜常山舌"的由来。结果，杲卿父子都遭屠戮杀害，颜家在这次战役中牺牲了三十几人。

两年后，颜真卿反攻，收复常山，寻找到侄子颜季明的尸骸，悲家国之痛，伤青春之逝，写下了这篇感人的《祭侄文稿》。

——"惟尔挺生，凤标幼德，宗庙瑚琏，阶庭兰玉，每慰人心"。《祭侄文稿》的第二段是充满感伤

的回忆，家族里优秀的青年后辈，像美好珍贵的玉石，像庭院中芬芳的兰花，从小被认为是家族的骄傲，却不料生命才正要开始，却惨遭无情的屠戮残杀。

书法线条像一个单一弦乐器的独奏，忧伤却又美丽温暖的回想，仿佛沉溺在回忆中不愿醒来，不愿面对眼前悲惨的现实。

祭文随着颜真卿的情绪，进入悲愤痛苦的压抑，从"尔父常山作郡"开始，美丽的回忆破灭了，线条跳回现实，沉重而凄楚。

悲剧的高潮在孤城被攻破，书法出现最浓郁的顿挫——"土门既开，凶威大蹙"——"贼臣不救"——"孤城围逼，父陷子死，巢倾卵覆"。

孤城城门被攻破了，敌人凶恶残忍，父子都被俘虏，父亲不愿投降，眼睁睁看着亲生儿子被杀。

《祭侄文稿》第三段是乐章的高潮。"贼臣拥众不救"，圈改涂去，改为"贼臣不救"，可以想见两次重复中颜真卿对历史小人误事的咬牙切齿。只是小人无名无姓，似乎连可以悲愤抗争的对象都没有。

到了"父陷子死"，是全文笔墨最重的部分，颜真卿书法美学中沉着厚重、磅礴大气的力度也达到巅峰。

那是要见证历史的线条，没有刻在石碑上，只是手写的草稿，但是力透纸背，有不可撼动的庄严。

——"天不悔祸"，是对颜季明年轻生命遭遇惨死

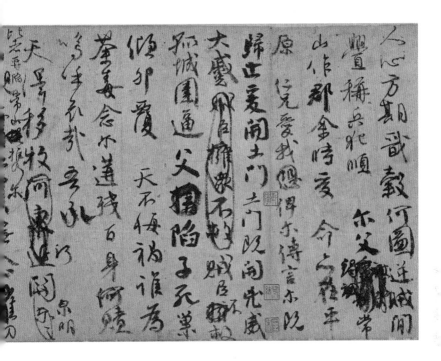

的伤逝；——"携尔首榇，及兹同还"，带回了季明的尸骸，一起回家；——"抚念摧切"，好像还在怀念季明童年时被长辈抚摸的温暖，却已经是冰冷的尸体了——"震悼心颜"，笔画线条里都是老泪纵横的苍凉。

　　《祭侄文稿》最后一段的笔墨变化非常大——"方俟远日"（等待有一天），也许战争结束了，可以为颜

季明找一块墓地；——"卜尔幽宅"，好好安葬这早逝的生命。写到这里，颜真卿情绪的悲恸纠结，变成书法线条尖锐的高音——"魂而有知"开始，笔触流动飞扬起来，与颜体正楷的方正稳重不同，线条似乎逼压出书写者心里的剧痛；——"无嗟久客"，不要在外漂荡太久啊，是最后对死者魂魄的一再叮咛。

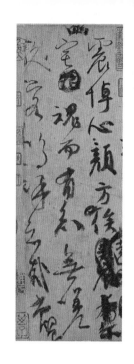

结尾的"呜呼哀哉"，干笔飞白，轻细的墨色像一缕飞起的灰烟，仿佛书写也随魂魄而去。颜真卿书法美学的千变万化，令人叹为观止。

《祭侄文稿》是没有誊写以前的草稿，所以保留了涂改墨迹，也保留了第一次书写时颜真卿的情绪。

从尚法到尚意

盛唐的书法，不再只是坚持"楷"的端正，不再只是坚持"楷"

的法度，也开始追求书写者内在情绪真实的表现，追求书法随情感而流动的变化。颜真卿的墨迹因此不像欧阳询，甚至也不像他平日书写正楷的面貌，在盛唐至中唐的"颠张狂素"之间，颜真卿使"楷"、"行"、"草"甚至"篆"、"隶"，都有一起掺杂表现的可能。

理解《祭侄文稿》，理解没有修饰之前"原稿""墨迹"的意义，可能才是进入汉字书法美学的关键。

《祭侄文稿》是难得的书法墨迹珍本，也是历史文件血泪斑斑的杰作，是领悟书法美学最好的真迹。

书法史说"唐人尚法"，很像在说欧阳询的严谨；书法史也说"宋人尚意"，宋代书家追求意境，不再固执法度森严。"宋人尚意"的关键，台静农先生认为是在五代的杨凝式，但是往上追溯，中唐颜真卿的《祭侄文稿》应该是一个值得注意的源头。

比颜体更晚的柳公权，是在颜氏启发下延续的发展。他的正楷如《玄秘塔碑》，保有颜体的端正宽阔，只是修饰得略为瘦硬而已。除了正楷刻石的字体之外，柳公权手书墨迹如《蒙诏帖》（北京故宫博物院藏），也是楷、行、草交互掺杂，形成与颜真卿《祭侄文稿》、《裴将军诗》同样的美学表现，可以作为晚唐承袭颜体向北宋过渡的另一例证。

柳公权"心正则笔正"

有一次唐穆宗问柳公权："如何才能笔正？"也就是请教书法如何写得好。柳公权知道当时的朝政不上轨道，就利用这一次对答机会劝谏穆宗，回说："心正则笔正。"柳公权的"用笔在心，心正则笔正"是历史上有名的"笔谏"，也就是劝谏执政者，写字虽然是小事，若心术不正，一样写不好，何况治国？用这样的观点看柳公权的书法，可以透视每一个字背后隐藏着的"中正平和"之气。从《玄秘塔碑》可以看出，柳氏继承了唐楷的规矩，但在疏密之间又注入新的清静平和之气。

上图：《玄秘塔碑》拓本局部。
（北京故宫博物院藏）

下图：《蒙诏帖》局部。
（北京故宫博物院藏）

意境与个性

宋代书法

宋代的书法也如同水墨山水，追求素净空灵，追求平淡天真，渴望从时代的伟大里解放出来，向往自我的完成与个性的表现，不夸张宏伟壮大，宁愿回来做平凡简单的自己。

一九八九年，台静农先生发表了一篇论文《书道由唐入宋的枢纽人物杨凝式》，介绍了书法史上一般人不一定很熟悉的五代书家杨凝式，也同时带到了北宋书法美学与唐代分道扬镳的枢纽关键人物。

由唐入宋——美学的质变

唐宋之际，中国文化发生体质上的变化。从美学上来看，有非常明显的对比。

在绘画上，唐代是以人物为主体，宋代则以山水为主体。

唐代画家阎立本、吴道子、张萱、周昉的作品，虽然绝大多数是摹本，但一样可以借这些画作，了解唐代画家的主要任务是在表现人物。

阎立本《职贡图》里有唐藩属国多元民族的使节列队而来，《步辇图》里有侍女簇拥的唐太宗，有吐蕃大使禄东赞与引荐大臣。吴道子是在佛寺墙壁用线条描绘人格化的神佛。张萱的《虢国夫人游春图》、《捣练图》，周昉的《纨扇仕女》、《簪花仕女》，都是宫廷贵族女性图像。

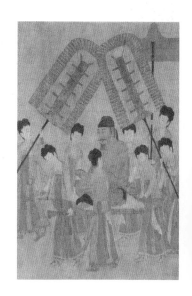

左页图：阎立本（自上至下）
《职贡图》局部，摹本；
《步辇图》局部，摹本。

右页上图：张萱（自左至右）
《捣练图》局部，摹本；
《虢国夫人游春图》局部，摹本。

右页下图：周昉（自左至右）
《纨扇仕女》局部，摹本；
《簪花仕女》局部，摹本。

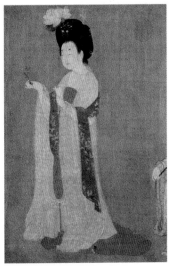

五代以后，绘画上还有顾闳中的《韩熙载夜宴图》，但是人物画显然逐渐被"山水"主题取代。绘画史上说的"荆（浩）、关（同）、董（源）、巨（然）"四大家，都是以山水为主题。

到了北宋，范宽、李成、郭熙、李唐也都是以山水画闻名。人物逐渐消失在一片云烟苍茫的山水间，变成渺小的存在，不再被凸显，不再被强调。

由唐入宋，一部绘画史真可以说是"曲终人不见，江上数峰青"（唐钱起《省试湘灵鼓瑟》诗）。

美学上体质的变化，更明显地表现在颜色的褪淡。

唐代在色彩上崇尚强烈的对比，金碧、大红、青绿，都是唐人喜好的颜色，强烈夺目。陶瓷史上的"唐三彩"，釉色璀璨斑斓、混杂流动，把色彩的感官煽动发展至巅峰。

宋代的绘画以水墨为主，色彩几乎消失，影响了此后一千年中国绘画的主体走向。

宋代瓷器也大多追求单色，定窑的纯白，汝窑的雨过天青，建阳窑的乌金，都不再是色彩的炫耀喧哗，而是回归到更内敛、含蓄、朴素的色彩本质。

书法是一个时代美学最集中的表现。宋代的书法美学也如同水墨山水，追求素净空灵，追求平淡天真，渴望从时代的伟大里解放出来，更向往个人自我的完成与个性的表现，不夸张宏伟壮大，宁愿回来做平凡简单的自己。

唐代的楷书似乎是要为伟大时代竖立不朽的纪念碑。在西安碑林看到高大厚重的唐代刻石，文字在厚实石板上契刻如此之深，仿佛要对抗时间的侵蚀磨灭，那种顽强壮大，令人肃然起敬。颜真卿写《大唐中兴颂》、《颜氏家庙碑》，甚至《祭侄文稿》，都是要为家国历史做见证。

《祭侄文稿》是国事，也是家事；因为是家事，是一个叔父对早逝侄儿死亡的感伤，因此增添了个人在历史废墟上的苍凉感与幻灭感。书写者回到个人，不再背负家国的重担，不再有立碑的压力，崇尚森严法度、气势宏大的唐楷，就一步一步地逐渐转向个人放逸的自由。也正是通过杨凝式（杨疯子）这一类个人书风的解放，走向"宋人尚意"美学的全面变化。

一般人所说的宋代四大书家——苏（东坡）、黄（山谷）、米（芾）、蔡（京或蔡襄），是四种非常不同的个人风格。唐楷强调时代性超过个人性；宋代恰好相反，个人书风的完成超越了时代一致性的要求。

"宋人尚意"，更重视意境、领悟、个性的自由，而不再是唐楷"法度"的拘束。

唐代楷书大多与政治历史息息相关，或是奉诏立碑书石，都有特殊纪念意义。

宋代名帖更多是个人生活兴之所至的文稿诗词札记，更接近东晋文人的书翰手札，书法回归到平淡天真

杨疯子杨凝式

生当唐末五代的杨凝式，为什么叫做"杨疯子"呢？

原来杨凝式出身官宦人家，当朱全忠篡唐自立时，他的父亲杨涉为宰相，奉诏要送交传国玉玺给朱全忠。杨凝式却劝阻父亲说："大人为宰相，而国家至此，不可谓之无过，而更手持天子印授以付他人保富贵，其如千载之后云云何？"杨涉生怕这些话被人听见，传入朱全忠耳里，吓得大叫："汝灭吾族！"杨凝式一想也吓到了，从此就变得有点疯疯癫癫。此后战乱频仍，朝代更迭犹如走马灯一般，生性耿介的杨凝式只好消极地在佯装癫狂中度过一生，大家都称他为"杨风子（疯子）"。

《韭花帖》是杨凝式的代表作，是他为感激友人在初秋早上馈赠新鲜的韭花而写的一篇致谢书信。《韭花帖》最突出的地方是字距与行距都拉得很开，宽疏、散朗的布白是此帖最令人叫绝之处。字间含蓄的顾盼，又气脉贯通，作者萧散闲适的心境也跃然纸上。（编写）

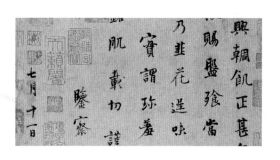

杨凝式《韭花帖》局部。（无锡博物院藏）

自在的性情流露，远离政治，也远离历史，没有伟大的野心，只是要回来做真实的自己。

苏轼与《寒食帖》

苏轼楷书遵循颜真卿的宽厚，少一点刚强，更多一点柔和；少一点庄严，更多一点温暖。

其实宋代书家还有蔡襄，也是以颜真卿为学习对象，颜体风格在宋代产生了重大影响。

然而到了宋代，苏、黄、米、蔡被后世传颂的书法，不是他们的楷书，而是他们手书墨迹的诗稿。

苏轼最著名的《寒食帖》，被称誉为"天下行书第三"。

从《兰亭集序》、《祭侄文稿》到《寒食帖》，从东晋王羲之、唐朝颜真卿，到北宋苏轼，书法美学上三件名作都是"文稿"，也就是未经修饰的"草稿"。

行书与楷书不同，不强调法度的严谨齐整，反而追求当下的随兴与意外，把艺术创作里不受刻意控制的情感流露作为重点，让书法线条随心情变化自由发展。

在理性意识与感性直觉之间游离，有点像苏轼自己所说，写作时"如行云流水，行于所当行，止于所不可不止"。

这样的论述，其实是把艺术创作部分交给潜意识的

感觉来主导，使创作过程游离于理性边缘，自在、随兴、意外、偶然，不断与理性对话，若即若离，产生"下笔若有神助"的经验。所谓"神助"，其实并不神秘，可以解释为创作者在严格法度训练之后的放松与解脱。"意到，笔不到"，不斤斤计较于点划撇捺的形式，而更看重在特殊心境下创作者一气呵成的心事表白。

《寒食帖》自然是宋人美学最好的范例。

《寒食帖》是苏轼在黄州留下的一篇诗稿，大概写于一〇八二年。这一年，苏轼四十五岁，经过"乌台诗狱"的诬陷，几经磨难，下放黄州，他文学上传世不朽的名作《念奴娇》、《赤壁赋》都写于这一年。这一年，流放的诗人在江边唱出"大江东去，浪淘尽，千古风流人物"。这一年，是苏轼生命低潮的谷底，却是他文学创作的高峰。

《寒食帖》是黄州时期苏轼留

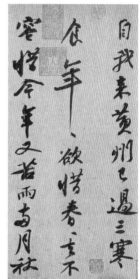

苏轼《寒食帖》局部。
释文：『自我来黄州，已过三寒食。年年欲惜春，春去不容惜。今年又苦雨，两月秋』（台北故宫博物院藏）

下的珍贵墨迹，总共两首诗。第一首记录被贬黄州的第三年，寒食节后，连月霪雨，潮湿苦闷的春天，流放江边的诗人，心情沮郁颓丧，看海棠花凋谢，坠落泥污之中，感叹岁月逝去，无声无息，自己仿佛霎时从青春少年大病一场，病起已是满头白发。

"自我来黄州，已过三寒食。年年欲惜春，春去不容惜。"

苏轼的诗平实近于白话，不用典故，没有晦涩难懂的字，几乎是平铺直叙。写自己到黄州，已过了第三年的寒食节，每年这时节都惋惜春天，但是春天不容惋惜，春天还是一样逝去。

文人行书特别着重"字"与"心境"之间的契合，写这样毫不矫情的诗句，苏轼自然也用毫不刻意、毫不做作的字体。

苏轼《寒食帖》绝不是华丽的书风，绝不是炫耀的书风。

在"乌台诗狱"之后，经过生平最无辜的政治诬陷，经过一百多天囚禁在乌台大牢的恐惧，经过酷吏小人的审讯侮辱，曾经少年得意的苏轼，初次感受到人生途径上的满目疮痍、狼狈惊慌。

苏轼下放黄州的第三年，惊魂甫定，在流放的心境下，人到中年有了深沉的沧桑之感，他的书法也随文体一同走入不假修饰的平淡天真。

乌台诗狱

　　"乌台"指的是御史台。汉代时御史府外多种柏树，有成千乌鸦聚集，所以称为乌台。北宋神宗年间，苏轼因为反对新法，在自己的诗文中表露了对新政的不满。由于他是当时的文坛领袖，声名太过响亮，御史中丞李定、舒亶等人摘取苏轼《湖州谢上表》等诗文中的语句罗织罪状，以讪谤新政的罪名逮捕苏轼，抓进御史台大牢。幸而宋朝有不杀士大夫的惯例，又有多人仗言相救，苏轼才免于一死，被贬黄州，充团练副使。

　　苏轼谪居黄州后，由于生活困窘，只得开垦东边坡地，躬耕自给，因此号"东坡居士"，也开启了他从侮辱灾难中浴火重生的新生命。（编写）

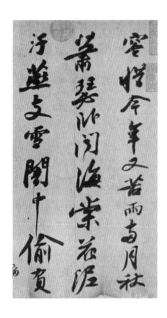

"今年又苦雨，两月秋萧瑟。卧闻海棠花，泥污燕支雪。"

两个月不停下雨，春季却像秋天一样萧瑟荒凉。卧病的诗人，看故乡的海棠，从繁花盛开到萎谢凋零，红如胭脂、白如雪的花瓣，一一坠落污泥。

苏轼笔触颓散荒苦，"萧瑟"二字是心境的沉重沮丧；到了"卧闻"二字，线条里有多少流放者的自我放弃、自我嘲弄，生命到了这样境遇，似乎只有苍凉的苦笑了。"卧"、"闻"两个字像松掉的琴弦，是暗哑荒腔走板的声音。苏轼书风以真实之"丑"，逼走了矫情故作姿态的俗媚之"美"。

经过大难的诗人，生死一念；经过最难堪的侮辱陷害，还会固执于华丽矫情之"美"吗？

苏轼是善于调侃嘲弄自己的，人人都在炫耀自己书法俊美的时候，苏轼忽然说自己的书法是"石压蛤蟆体"，是被石头压死的癞蛤

去，夜半真有力。何殊病少年。（子……）病起须已白。春江欲入户，雨势来不已。（雨……）小屋如渔舟，濛濛水云里。空庖煮寒菜」

（台北故宫博物院藏）

蟆的风格。"卧"、"闻"二字正是"石压蛤蟆"，扁平、难堪、破烂，然而那难堪、破烂，或许正是诗人亲身经验到的人生，正是诗人要讲述的人生。就像眼前的海棠花，红如胭脂，白如雪，是苏轼的少年得意，如今却与泥污在一起，不正是"美"坠落在难堪肮脏中的荒谬之感吗？

　　"花"与"泥"两字，细看有牵丝纠缠，是"花"的美丽，又是"泥"的低卑，苏轼正在体会生命从"花"转为"泥"的领悟。爱"花"的洁癖，爱"花"

的固执，要看到"花"坠落"泥"中，或许才能有另一种豁达。

"暗中偷负去，夜半真有力。"

用了庄子的典故。时间如此逝去，连夜半睡梦中也不停止，不知不觉地偷走了青春、梦想，偷走了一切眷恋放不下的东西。

"何殊病少年，病起须已白。"

第一首诗的结尾有脱漏字"病"，用小字补在旁边。有错字"子"，字旁用四点标记。

这是草稿，草稿自然有涂改错误，苏轼像在修饰诗稿，又像是修正自己的生命。他讲的"病"也似乎不是身体上的病，而是那使他惊慌失措的"病"，在流放途中，他不敢明讲。只是这一场大病，使他从少年的梦中惊醒，一头都是白发了。

诗稿第一首，是在荒苦的苍凉孤独里品尝自己的流放岁月。

"春江欲入户，雨势来不已。小屋如渔舟，蒙蒙水云里。"

到了第二首，文体仍然平铺直叙，纯粹纪实，但是书法开始奔放，笔墨醋厚，如倾盆大雨，如汹涌波涛，水就要涌进屋里来了。苏轼的笔势倾侧跌宕，颠覆正规法度。"欲"、"入"两字都如散仙醉僧，步履踉跄，似斜而正，欲倒又起。线条看来轻软不用力，却是"棉中

裹铁"，看来潇洒自适、豁达无为的苏轼，内在还有这么深的隐藏着的悲苦、坚持、顽强、对抗与愤怒。

一切隐藏的不平，都在下面的线条中宣泄而出。《寒食帖》最被称赞的一段，文体与书法融合无间，成为行草美学的最高品格。

"空庖煮寒菜，破灶烧湿苇。"

"寒食节"是纪念先秦晋国介子推的节日。介子推侍奉继位以前的晋文公，流亡途中没有食物，曾经割自己腿上的肉煮给文公吃。文公即位，要介子推出仕做官，却遍寻不见。后传说介子推与母亲隐居棉山。有人建议用烧山之计，介子推至孝，一定会与母亲出来。不料一场大火烧山，介子推与母亲都烧死山中。晋文公伤心后悔，颁订"寒食节"，全国不烧炉灶，吃冷菜纪念介子推。

这一段流传民间的故事，苏轼不会不知道，寒食节的由来隐藏着荒谬不可说的政治谋杀，刚经过牢狱之灾、九死一生的苏轼，一定感受特别深。

看到空的厨房，寒凉的菜，看到破烂的炉灶，潮湿的芦苇，"空"、"寒"、"破"、"湿"，把一个得罪朝廷、流放诗人的心境完全点出。"寒食节"是纪念忠心耿耿的臣子的节日啊，苏轼说——

"那知是寒食，但见乌衔币。"

流放岁月，没想到是寒食节，却看到清明过后，乌

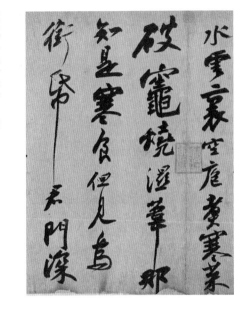

苏轼《寒食帖》局部。

释文：「水云里。空庵煮寒菜，破灶烧湿苇。那知是寒食，但见乌衔币。君门深」

（台北故宫博物院藏）

鸦衔着坟间烧剩的纸灰飞过。

这是寒食"诗"最动人的句子，也是寒食"帖"书法惊人的高潮。

对比"破灶"与"衔币"，笔锋变化极大。"破灶"用到毛笔笔根，字型压扁变形，拙朴厚重，如交响乐中的低音大提琴，沉重、喑哑、顿涩，有一种破败的荒凉；而"衔币"二字，全用笔锋，尖锐犀利，如锥画沙，如刀刃切割，有苏书中不常见的愤怒凄厉，透露了流放诗人豁达下隐忍的委屈。"币"的写法特别，"氏"下加

"巾"，"巾"的最后一笔拉长，如长剑划破虚空，尖锐笔锋直指下面一个小小的、萎缩的"君"字。《寒食帖》的这一段，错综了荒凉、悲愤，混合了自负、凄苦，交织着委曲、伤痛，使行书点捺顿挫借助视觉流转，成为生命底层的呐喊，动人心魄。

"君门深九重，坟墓在万里。也拟哭途穷，死灰吹不起。"

最后结尾，想到不能接近君王，尽忠无门；祖坟远在四川，尽孝也不可能。流放江边的诗人，仿佛在生命中途，茫然四顾，不知何去何从。也想学古代阮籍，走到路的穷绝之处，大哭几声，却发现自己心如死灰，连哭笑爱恨也都多余了。

"哭途穷"三个字写得很大，"哭"与"穷"都像困窘尴尬的人的脸孔，在绝望中彷徨张望，啼笑皆非。

"右黄州寒食二首。"

苏轼最后并没有署名押款，个人风格到了极致，自有一种品牌，署名似乎也是多余。

黄山谷的跋

《寒食帖》在苏轼写完之后，流传到黄山谷手上。黄山谷是宋代四大书法家中仅次于苏轼的大家。他小苏轼八岁，却总以学生自称，对苏轼的人品文章书法都极为崇

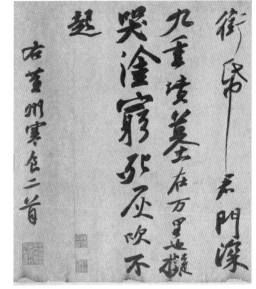

苏轼《寒食帖》局部。

释文：『衔币。君门深九重，坟墓在万里。也拟哭途穷，死灰吹不起。

右黄州寒食二首。』

（台北故宫博物院藏）

拜尊敬。

　　黄山谷和苏轼一样，在政治立场上被归为旧党。神宗变法，苏轼反对新党作为，遭小人诬陷，"乌台诗狱"后下放黄州，留下《寒食帖》这样的名作。

　　神宗在一〇八五年去世，新旧党争却并没有结束。哲宗继位，因年幼，由高太后辅政，起用旧党司马光为相。司马光推荐黄山谷编修《神宗实录》。到了一〇九四年，哲宗亲政，改元绍圣，表示要继承神宗的变法，重

新起用新党，批判黄山谷《神宗实录》讪谤诬毁先帝，黄山谷被贬，一一〇五年死在广西。

黄山谷晚年的命运与苏轼很相似，都在流放南方的岁月中度过。黄山谷看到苏轼的《寒食帖》，当然不能没有感触。

黄山谷在《寒食帖》后的跋文书法极美，是黄山谷典型的风格。

黄山谷书法峻拔英挺，中锋悬腕，长线条一波三折，跌宕生姿，常常用肩膀的力量带动笔势行走，与苏轼手腕靠在桌上的扁平萧散书风颇不相同。

用世俗的说法，黄山谷是排名第二的书家，他在排名第一的苏轼《寒食帖》后却极度赞扬苏的文体与书法。

黄山谷首先称赞苏轼的诗——

"东坡此诗似李太白，犹恐太白有未到处。"

黄山谷觉得苏轼《寒食帖》写得像李白，甚至有李白也达不到的境界。

接着，黄山谷谈论苏轼的书法——

"此书兼颜鲁公、杨少师、李西台笔意。"

黄山谷一口气举出苏轼《寒食帖》书法兼具了唐代颜真卿、五代杨凝式、北宋初年李建中三个书法家的风格。

黄山谷用的是"笔意"，当然不是说苏轼临摹前代

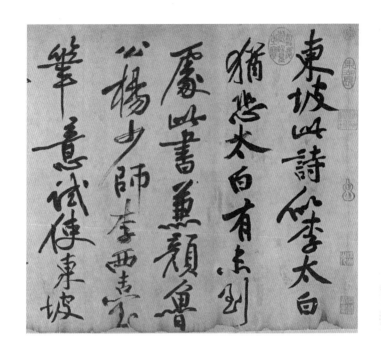

苏轼《寒食帖》题跋。

释文：『东坡此诗似李太白，犹恐太白有未到处。此书兼颜鲁公、杨少师、李西台笔意。意试使东坡』

（台北故宫博物院藏）

大师的形式笔法，而是在美学上、精神上的继承。黄山谷的这一段话，也恰好说明了由唐人宋，从颜真卿到杨凝式、李西台，一直到苏轼，文人写意书法的完成。不再斤斤计较于法度结构，而是更强调个人心境的自然流露，"宋人尚意"美学于此完成。

黄山谷当然也是"宋人尚意"书法美学重要的一名推动者。黄山谷写字用功之处，绝不输苏轼。但或许正是用力太过，作为苏轼的崇拜者，黄山谷似乎总觉得无法达到苏轼无所为而为的自在天真。

在《寒食帖》跋尾中，黄山谷盛赞苏轼的诗、苏轼的书法，但他也特别强调美学上一种偶然的机遇，他说——

"试使东坡复为之，未必及此。"

这是说《寒食帖》这么好，如果让苏轼再写一次，未必能再写得这么好。

行草美学是不能重复的，重复就是刻意、做作，已经失去第一次创作的"无为而为"的自然自在。

黄山谷与苏轼亦师亦友，两人都在政治上遭遇流放，两人都列名在"元佑党籍碑"中被诬陷打击，两人也都在山水诗文书法之美中寻求个人生命的放达自适。

黄山谷看到《寒食帖》，用他一生美丽的书法与苏

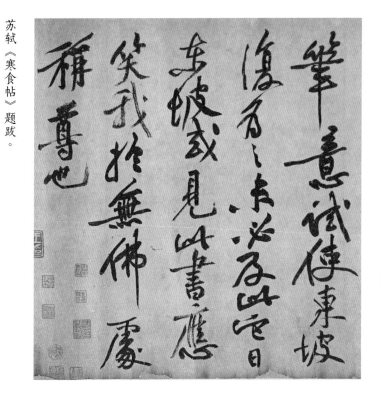

轼对话。他调侃自己，谦卑地说——

> "它日东坡或见此书，
> 应笑我于无佛处称尊也。"

苏轼或许会笑我，他不在，我就称起老大了。

宋代文人的谐谑可爱、平易近人，也都表露无遗。

"应笑我"是苏轼《念奴娇》的名句，此处黄山谷以飞白流转，在一向紧劲的山谷书法中也有了偶然放逸诙谐的轻松之美。

黄山谷的书法常被形容如"长枪大戟"，如"将军武库"，他的拖长线条，常常构成菱形倾侧斜伸的结构。笔笔中锋，可以了解用力之深。也有人说，他从船夫划船荡桨中领悟笔法，线条一波三折，的确是船桨在水中滑动对抗水的压力形成的跌宕。

黄山谷书法追求的紧劲连绵、俊美挺拔，忽然遇到苏轼"石压蛤蟆"的率意随兴，就像姿态优美刻意的拳脚遇到了不成章法的醉拳招式，一时不知如何是好。

但是黄山谷还是整顿起自己做第二名的自信，用毕生最漂亮的俊挺线条与苏轼对话。

《寒食帖》因此不只是苏轼的名作，也是黄山谷的名作。宋代两大书家，如高手过招，使人叫绝。

《寒食帖》苏、黄二人书法并列，被称为"双璧"，也诠释了"宋人尚意"的最高典范。

米芾的大字行书

"宋人尚意"的精神，在米芾的书法中发展到更个人自我的表现。如果苏轼、黄山谷都还坚持文人的书

风，米芾则更像艺术家了。

米芾的大字行书，如纽约大都会博物馆藏的《吴江舟中诗》，如东京国立博物馆藏的《虹县诗》，速度感极强，飞扬跋扈，重新回到唐代狂草的表现性。以草入行，常常是飞白如雾如烟，疾风骤雨扫过，墨色轻淡，产生透明度。笔的纵肆，墨的斑斓，都在米字书风中达到最艺术性的表现。

米芾被称为"米颠"，与唐代张旭之"颠"相互呼应，也传承了汉字书法和表现主义艺术的关系。一直到明清之际的徐渭、傅山，也都可以上承这表现主义书法的遗绪，酣畅淋漓，使书法有更多个人抒发自我的余裕空间。

宋徽宗"瘦金体"——锋芒毕露的禁忌之美

宋徽宗是书法绘画都颇有特色的皇帝。

宋徽宗的书法一般被称为"瘦金体"。

"瘦"不难理解。汉字书法线条可粗可细，颜真卿楷书厚重宽阔，许多人写颜体少了刚硬，容易变"胖"。"胖"就有"松""散"的意思。

"瘦"是线条的"紧""窄"，一般书法史常说宋徽宗瘦金体从唐代薛稷而来。薛稷书体也"瘦"。一般而言，唐初的书体承袭隋碑的严谨，线条都偏瘦，欧阳询如此，褚遂良也如此，只是薛稷瘦中带转折的刚硬，是与"瘦金体"关系较深。

五代南唐后主李煜的书法被称为"金错刀"，用"金"这个字比喻线条，美学意涵的复杂性与深度都比较不容易理解。

"金"是金属，是青铜，也是黄金。"金"是一种闪烁的光，是线条的锋芒毕露。

先秦工艺流行"错金"，在青铜器中嵌入金丝或银

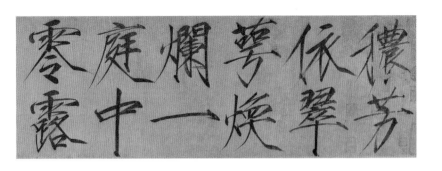

宋徽宗《秾芳诗帖》局部。

释文：『秾芳依翠萼，焕烂一庭中』。

丝，金银细丝在颜色沉暗的青铜表面闪闪发亮，展现"错金"之美。

先秦工艺也常常用错金的方法镶嵌铭文，汉字错金，因此也有长久工艺的历史。

把"瘦"和"金"连起来形容宋徽宗的书法，线条虽细瘦，却有华丽贵气，"金"才容易理解。

宋徽宗的书法特殊，但宋代四大书法家苏、黄、米、蔡里，没有宋徽宗。宋徽宗的书法像走在危险边缘的美，使人爱恋，也使人害怕。

收藏在台北故宫的"秾芳依翠萼，焕烂一庭中"，每一个字都是光的闪烁灿烂。

宋徽宗把汉字线条做得锋芒毕露，"锋"与"芒"都是汉字美学的禁忌。

书法讲"藏锋"，正是因为整个儒道的主流传统都不鼓励"锋芒毕露"。

"锋芒毕露"是要遭忌的，会遭天谴。老子哲学总认为"锋芒"是最容易折断的地方，不可长久。

书法美学讲"藏锋"，讲"棉中裹铁"，讲"外柔内刚"，其实都是在书法里放入了人事的学习。

苏轼许多的线条都是"棉中裹铁"，在灾难痛苦里隐忍收敛，把顽强的生存意志内敛到外面不容易看出来，变成"藏锋"，把"锋芒"藏起来。

"锋芒"是会伤别人的，当然，也会伤自己。

作为帝王，宋徽宗发展出与传统汉字美学完全不一样的一种"锋芒"的鼓励。

"瘦金体"把所有应该"藏"的"锋"全部外放，闪烁灿烂到刺眼。

瘦金体像钻石的切割，用线条营造出许多菱形三角的切割面，切割面折射出光，刚硬锐利，没有一点妥协。

"舞蝶迷香径，翩翩逐晚风"，宋徽宗的美，像暮春浓郁花香里迷失了路的蝴蝶，他要极度的灿烂，他要极度的华丽，他要极度的美。美使他耽溺，使他流连忘返，使他走向毁灭，走向亡国。

"瘦金体"是帝国殉亡的美，美到使人惊悚，如同一种"玉碎"，有惊动天地的凄厉。

"瘦金体"像马勒的音乐，在高音的极限仍然缠绵回荡不断。"瘦金体"像波德莱尔的《恶之花》，背叛嘲笑世俗的安稳顺利，宁愿走到毁灭的边缘，大声一哭。

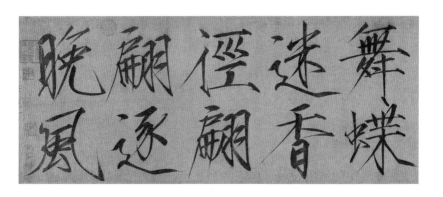

宋徽宗《秾芳诗帖》局部。

释文：『舞蝶迷香径，翩翩逐晚风。』

（台北故宫博物院藏）

"瘦金体"其实是非常"西方"的美学，长久压抑个人放肆任性可能的民族，会害怕"瘦金体"。"瘦金体"是交错着美与毁灭的魔咒。

"瘦金体"不藏锋、不妥协，宁为玉碎，在整个帝国殉亡的边缘，书写下"翩翩逐晚风"的美丽诗句。

形式与表现

元明书法与文人画

赵孟頫之后元明清的美学发展，绘画、文学、书法三者已经无法分割。横平、竖直、点、捺、撇、磔，是书法线条，也是绘画元素。「书画同源」又再一次被赋予新的结合意义。

元初赵孟頫对元明的文人书法美学影响非常大。

赵孟頫像一位历史上文人风范的集大成者。他出身皇族，诗文修养极高，书法极漂亮，绘画也开创了元代四大家一脉相承的文人传统。

以书法笔势入画——文人画的飘逸精神

中国书画史上说"文人画"，常常追溯到宋代的苏轼、文同。他们是文人，不是宫廷画工出身，不讲求技巧的精细。

他们文学意境高，书法很好，因此以文人的书法笔

墨入画——事实上也就是以书法的优越性主导绘画，开创了"文人画"一格。

古代绘画分"神"、"妙"、"能"三品，基本上都是建立在"技巧"、"写实"、"精细"的要求上。

"文人画"的观念形成之后，多了一个"逸"品。"逸"这个字不容易理解。"逸"是逃逸，"逸"是飘逸，"逸"这个字逐渐被用在不受世俗礼教约束捆绑的文人身上。

魏晋王羲之一类的文人名士，生活自在飘逸，书法也自在飘逸。

"逸"成为一种"品格"，"逸"成为一种"意境"。

"逸品"和"神"、"妙"、"能"三种分类都不一样，成为文人主导的美学新方向。

"逸品"强调内在的精神性，不在意外在的形式技巧。苏轼常被引用的"论画以形似，见与儿童邻"，正是对绘画只追求"写实"、"形似"的批判。

苏轼自己常以"枯木"、"竹石"作主题，也是为了可以用书法的墨色笔势入画。

文同在台北故宫和北京故宫各有一张《墨竹图》。"墨竹"在北宋成为绘画主题，明显是用书法的撇捺笔法线条来入画。文人画里的兰、竹，在宋元之际大为兴盛，演变成后来的"梅、兰、竹、菊""四君子"，其实是宣告了画家的基本功必须建立在书法的撇捺功力上。

文人画

"文人画"亦称"士人画",是中国传统绘画的重要风格流派,泛指文人士大夫的绘画,以别于宫廷绘画和民间绘画。

宋代苏轼提倡"士人画",明代董其昌提出"文人画"一词,推唐代王维为始祖。文人画家讲究全面的文化修养,必须诗、书、画、印相得益彰,人品、才情、学问、思想缺一不可。在题材上多为山水、花鸟,以及梅兰竹菊一类,强调气韵和笔情墨趣,多为抒发"性灵"之作,注重意境的创造。明代中期文人画成为画坛主流,也对清代画风产生重大影响。

文同《墨竹图》局部。此图只画一枝倒生的竹子,竹枝弯曲,末梢却又向上生长,竹叶四面张开,好像有许多光影层次。此图以墨色深浅描绘竹子远近、向背,开创了墨竹画法的新局面。

(台北故宫博物院藏)(编写)

画墨竹，画兰草，用笔其实和写字一样。

苏轼、文同开创了"文人画""逸品"的观念，但是他们的作品还没有把文人画要求的"诗"、"书"、"画"三个元素结合成作品。

传世的苏轼画多不可靠，从文同"墨竹"来看，画中每一片叶子都是书法的撇捺，枝干如篆，细枝如行草，书法已完全入画了。但是画面上没有题诗，仍然不是后来文人强调的"诗"、"书"、"画"三绝。

赵孟頫——诗书画集大成的第一人

"诗书画三绝"第一个在作品上集大成的人物，应该是赵孟頫。

赵孟頫确立了苏轼以降文人画的提倡与发展，他在四十二岁到四十九岁创作的《鹊华秋色》与《水村图》，可以说是"文人画"最早的典范。画面以荒疏萧散的笔法，像写字一样留下重重墨痕。山的皴法，水的波纹，不刻意求工，只是一种风景的纪念，只是和知己朋友分享山水的心情。因此少不掉画面留白处的题跋，以秀润的小楷行书，写不能忘怀的心事。"诗"、"书"、"画"三者合而为一，组成不可分的美学意境，开创了世界美术史上独一无二的文学与绘画视觉艺术结合的先例。

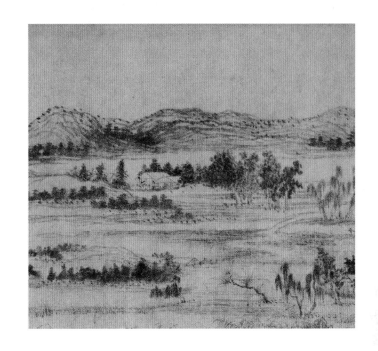

赵孟頫之后元明清的美学发展，绘画、文学、书法三者已经无法分割。

画家不可能没有诗文底蕴，文学的追求从主题喻意，到诗文题字内容，都不是传统只讲求技术的画匠所能应付的。在文人画美学主导下，"匠气"反而成为最低劣的品质，成为文人嘲笑的对象。

书法对文人而言，是从小锻炼自己的基本功。"横平"、"竖直"、"点"、"捺"、"撇"、"磔"，是书法线

条，也是绘画元素。"书画同源"又再一次被赋予新的结合意义。

赵孟頫画"枯木竹石"，常常在画上题诗——

石如飞白木如榴，写竹还应八法通。
若也有人能会此，方知书画本来同。

赵孟頫具体说出：画奇石用了书法上的"飞白"皴擦，画枯木用了古篆字的笔触，画墨竹需要了解精通写字的"永字八法"。

赵孟頫重新界定了"书画同源"这一古老成语的全新理解，也清楚昭告了新文人美学以书法主导绘画的精神实质。

书画不分家的情况下，赵孟頫究竟应该归属于绘画来讨论，还是归属于书法，变成有趣的课题。

以作品来看，赵孟頫的书法量多而质精，书风一直影响到元明诸家，在董其昌身上做了总结。到清代金石派兴起，传承了几百年的赵孟頫帖学风格才受到批判与怀疑。

形式主义美学的一种遗憾

赵字把魏晋文人——特别是王羲之，特别是唐摹

赵孟頫《窠木竹石图》局部。

画中的坡石正是运用『飞白』皴擦；

枯木则笔笔中锋，为古篆笔触。

（台北故宫博物院藏）

本兰亭的精神——发展到了极致。赵孟頫临的《兰亭集序》（藏北京故宫博物院）笔画工整妍媚，已经把魏晋文人不刻意求工的潇洒变成一种形式美。

赵孟頫在书法上用功极勤，不断从类似《兰亭集序》的古帖中锻炼笔法，练就一种线条上惊人的准确。

"准确"、"形式美"为赵孟頫赢得了书史上不朽的地位，也产生了巨大的影响。但是，也正是这种对"准确"、"形式美"过度的在意，常常使人在阅读赵字时

有一种说不出的遗憾，仿佛反而怀念起颜真卿《祭侄文稿》，或苏轼《寒食帖》，那些草稿中的率性、脱漏，甚至涂抹修改。

赵孟頫显然向往魏晋文人的洒脱放逸，他一次一次地临摹《兰亭集序》，书写曹植的《洛神赋》、刘伶的《酒德颂》、嵇康的《与山巨源绝交书》，都看得出他内心世界对魏晋文人的放达佯狂有多么深的"心向往之"。但是在现实世界，赵孟頫似乎一生不得不跟世俗委屈妥协。作为赵宋皇室后裔，他逃不过蒙古新政权必然要笼络利用他的命运。赵孟頫以前朝皇族身份入仕元朝，一路官至翰林院承旨、荣禄大夫，位极人臣，荣华富贵，也如他的书法，雍容华美如盛放之花。

赵孟頫的绘画如果透露了他向往隐居、向往放逸于山水的心愿，开创了元代汉族士人"逸笔草草"山水的最早格局；那么，他的书法却相对之下有太多拘谨，有太多"优雅"、"唯美"、"姿态"的讲究。

或许，赵孟頫代表了一种心灵与外在现实两相矛盾下妥协的圆融。喜欢他的书法，称赞这"圆融"；不喜欢他的书法，也常以这"圆融"解释他一路委曲求全的"姿媚"。

书法美学已无法把"字"与"人"做完全的切割。"书品"也就是"人品"。

看到赵字的"姿媚"，仿佛漂亮到了没有一丝缺点；

那么可以在元代另一位书法家——杨维桢身上，看到截然不同的美学风范。

杨维桢与表现主义书风

杨维桢是由元转明书法美学上的重要人物，他与元代重要的名士如黄公望、倪瓒、张雨、杨竹西都有来往。他也画画，但是远没有他的书法更有强烈的自我个性。

美国华盛顿特区弗利尔美术馆（Freer Gallery of Art）藏邹复雷画的一卷梅花，题《春消息》，后面有杨

维桢大笔书写的跋文，气势雄奇，用笔古拙，忽篆忽隶，忽行忽草，墨色浓淡干湿，变化万千。杨维桢常常将毛笔毫压到笔根，笔根与纸摩擦，产生飞白，如同枯树古木，苍老、纠结、顽强，字体不拘成规，却极富节奏韵律。

上海博物馆藏的《真镜庵募缘疏》也是同一风格，真、行、草、隶，交相杂错，充分显现创作者在书写过程中情绪毫不隐藏地宣泄，与近代西方提出的表现主义美学异曲同工，都在强调创作过程中不完全受理性控制的感性抒发，也继承了唐代狂草美学"颠"张"狂"素的一贯精神。

晋朝卫夫人《笔阵图》的"高峰坠石"、"崩浪雷奔"，早已使书法不再只是写字。唐代孙过庭的《书谱》，更总结了书法通向大自然现象的表现可能——

观夫悬针垂露之异，奔雷坠石之奇，

鸿飞兽骇之姿，鸾舞蛇惊之态，

绝岸颓峰之势，临危据槁之形；

或重若崩云，或轻如蝉翼；

导之则泉注，顿之则山安；

纤纤乎，似初月之出天涯；

落落乎，犹众星之列河汉……

上图：杨维桢《题邹复雷〈春消息〉》局部。

孙过庭美丽的书写，不是在讲书法技巧，而是通过书法美学，感悟到自然现象里的千变万化 —— 悬吊之针、垂滴的露水、由远而近的雷声、崩散的波浪、飞翔的鸟、惊吓窜逃的蛇、一直到天边的一弯新月、银河点点繁星的秩序……

通过书法，完成了感知世界一切现象的能力，这才是书法美学的意义。阅读杨维桢最好的书法，阅读杨维桢以下晚明倪元璐、傅山的书法，都有同样的快乐。

显然，杨维桢在赵孟頫形式主义美学之后，打开了书法美学另一条纵情表现的道路——表现主义书法的道路。

杨维桢一生做官并不得意，耿介猖狂，为民之苦，不惜得罪当朝，铮铮傲骨，正像他酒醉后狂书的线条，如铁似钢，没有一丝妥协。

杨维桢曾得一柄古剑，熔铸打成铁笛，意兴所至，吹笛嘹亮，笛声仿佛也像他的书法，穿透元末明初荒凉的历史时空。他寄情笔墨或音律，更像一种郁闷抑苦的发泄。

从杨维桢一派下来，在明代拘谨的院体书风里，出现如徐渭一类纵放狂肆、墨沈淋漓的书写，他们似乎才是魏晋文人的真正继承者，也把汉字表现主义的美学传承了下来。

徐渭——以画入书法的奇才

徐渭在明代是典型的一名全才文人，他的诗、书、画、戏曲都是一时之选，来自真性情，毫不做作扭捏。太过超越时代的前卫思想使他悲愤孤独，"笔底明珠无处卖，闲抛闲掷野藤中"，他画的葡萄不再是葡萄，而是怀才不遇的伤痛自嘲与自我毁弃。

徐渭生在最保守也最黑暗的年代，又面临到整个

民族即将启蒙的边缘。他的戏曲《四声猿》大胆触碰性的欲望、性别的倒错，比汤显祖的凄美更多了呐喊的剧痛，可以比美《金瓶梅》。徐渭大胆以书入画，破解水墨画陈陈相因的抄袭模仿，批判没有生命力的形式窠臼，在宣纸上大笔挥洒，使水与墨自由流动、相互渗透，产生水墨晕染无法完全控制的酣畅淋漓，再一次开创水墨领域新的高峰，直接引导出明末八大山人、石涛这些水墨画上杰出的创作者。

徐渭的书法也不可忽略，无论是画作上的题画诗，或是独立的书法作品，都有值得注意的突破性。

汉字书法传承太久，有太多包袱，能摆脱前人窠臼，自创一格，又不能只是作怪，离经叛道，的确太难。

徐渭从真挚性情出发，把自己内在的冲突矛盾、诸多压抑，一起宣泄在书法中。他的书法因此未必遵守传统书法的规矩，他是以一位全才的艺术家角色，在美学的一致性上，把书法带入绘画，也把绘画带入书法。

前代文人画家的书法与绘画并不完全一致。好比元代的吴镇，画法朴拙，而书法灵动；赵孟頫《水村图》的画法与书法也不一致。徐渭大胆地将绘画的视觉元素带入到书法中，使书与画成为一体。书与画是同一个人的作品，也应该统一在同一个美学精神之下。

传统文人多"以书入画"，徐渭却是"以画入书"，他最好的书法完全像一幅抽象绘画，使人得到书法离开

文字的另一种视觉享受。上海博物馆藏的《春雨诗卷》，使线条完全独立成为视觉节奏，纵放的笔势仿佛在滞涩的粗粝岩石上磨蹭顿挫，全是阻碍里行路难的困顿，在汉字书法美学上独树一帜，把他一生的焦虑、紧张、躁郁、狂乱的生命形式，全部挥洒成纸上墨痕斑斑、血泪斑斑的悲剧美学。

上海博物馆另一幅徐渭的《草书诗轴》——

一篙春水半溪烟，
抱月怀中枕斗眠。
说与傍人浑不识，
英雄回首即神仙。

"水"这个字明显有对字形的破坏拆解，非行非草。

"抱月"二字，像狂醉烂醉之后的颓丧茫然，但下面一道"中"的尾笔，拉长线条，中锋悬腕，几次顿挫，力度万钧，又使人精神一爽。

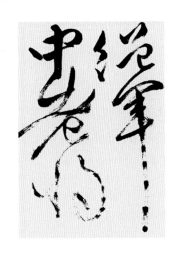

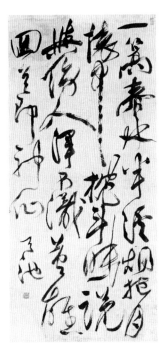

"眠"这个字颠倒撕破，飞白牵丝不断，连绵纠缠，是真正在"画"字了。

结尾二字"神仙"，如烟篆在空中袅袅流转散去，笔法与墨色都如神附身，不可思议。

徐渭的书法开启了晚明一直到清代"扬州画派"的创作精神，扬州画派里的金农、郑板桥、李复堂、罗聘、李方膺，都注意到书法与绘画的一致性。金农、郑板桥作品中"书"与"画"是无法分割的，甚至"书"与"画"变成一个整体。

从文人画一路发展下来，经过徐渭的实验，文人创作有书法为基础，始终占据中国画坛的主导地位，一直到近代的齐白石仍然如此。齐白石不仅印石篆刻书法极好，他的绘画也完全得力于书法基础，建立在对水分、墨色、线条、布白等书法训练的基本功上。

半生落魄的徐渭

　　徐渭是个性独特的艺术家，他一生潦倒落魄，自杀数次，是一个狂怪又精神焦虑不安的人，后来因为杀妻而入狱七年之久，撰写了《畸谱》，表示自己是一个"畸形"的、不正常的生命。

　　徐渭的生平非常像西方十九世纪以精神病自杀的大画家凡·高，他们都不是平和理性的生命，但极度敏感，对生命有激烈的热情，因此在创作上往往能表现出一般人没有的创造力。

　　扬州八怪中的郑板桥曾刻过一个"徐青藤门下走狗郑燮"的图章，齐白石也称"恨不生三百年前，为青藤磨墨理纸"，对他在艺术上的成就充满敬仰。

　　徐渭绘有许多葡萄图与花卉画，均题同样的诗。他用含水分很多的泼墨写意法画葡萄珠叶，一颗颗葡萄画得晶莹剔透。图中题诗："半生落魄已成翁，独立书斋啸晚风。笔底明珠无处卖，闲抛闲掷野藤中。"用此来表达他不得志的心情。

　　徐渭以癫狂的叛逆姿态挑战传统，虽然不被当时人了解，"半生落魄"，却赢得历史的地位。

徐渭《水墨葡萄图》。

释文：『半生落魄已成翁，独
立书斋啸晚风。笔底
明珠无处卖，闲抛闲掷野
藤中。天池。』

（北京故宫博物院藏）

郑板桥《五言诗》局部。

释文：「酒磬君莫沽，壶倾我当发。城市多嚣尘，还山弄明月。我虽不善书，知书莫如我。苟能得其意，窃谓不学可。乾隆丙子秋，板桥郑燮。」

这是『六分半书』典型风格之作。其中『莫、如、我、苟』行楷相杂；横向『君、嚣、善、其』又隶韵浓厚，具有画意。（辽宁省博物馆藏）

古朴与拙趣
走向民间的清代书法

清代文人不避世俗，反而大量吸收民间书写形式的生命力，不把书法美学局限在狭隘的『书法家』圈子来看待，清代的陈老莲、金农、郑板桥都已经开始思考……

清代在正统书法教育之外，也有艺术家把书写作为一种个人性情的表现。郑板桥结合了古隶书、楷书和行书，创出他自己很得意的"六分半书"。古代隶书称为"八分"，郑板桥就半嘲讽地说自己写"六分半书"。

郑板桥对书体长期传承、因袭保守又陷于僵化的书法深恶痛绝，他只是借书写 —— 无论写字或绘画——强调个人个性的真实，其实非常像同一时期欧洲思想上的启蒙运动。

郑板桥辞去政府官职，在扬州卖画。他画竹子、兰草，基本上是延续文人画传统——以书法入画，墨竹墨兰的线条也完全来自对隶书行草的了解。

更重要的是，郑板桥在画面上大量夹入书写，在墨竹或兰草的留白部分加入大量文字题跋；但又与传统的题画诗不同。郑板桥的文字与绘画线条无法分割，文字完全融入绘画，独创一种绘画与文字的组合。

金农的书法也常常被提到，归类在"金石派"。书法界习惯说他古拙扁笔的字体来自《天发神谶碑》。金农的书法一部分有《天发神谶碑》的方笔意味，但是大部分方正拙朴的文字其实更接近民间印刷的木版刻字。

明清以来，木版活字印刷已颇普遍，书籍因而大量流传。刻版文字（无论宋体或明体）其实有一种简单大方，还原到"认字"的基本功能，不与书法家的个人风格争锋。我相信金农看中了这种书体的趣味性与普及性，大胆移来用作绘画里拙趣盎然的一种题画书风。

或者说，金农的画不再是主

体。他常常书写整篇《秋声赋》、《琵琶行》，就像手工抄写的古文；书写完文字，多余空白部分再画上一两笔，有点像童话书绘本，文字为主，画反而成为陪衬插图，也是文人画别出心裁的一种变革。金农的弟子罗聘以后也常遵循这一传承，他们的确有点像清代最早的绘本工作者。

清代文人有一种往民间靠近的趋向，像清初的陈老莲，画意古拙，人物造型富于强烈个性，以荒古谲怪对抗世俗的甜媚流滑。他以木制版画制作《水浒传》人物造型，不但是民间绣像小说美术的发源，他甚至也把这样的木刻成品推广到民间赌博用的"博古叶子"（一种流行民间的纸牌赌具）。

清代文人向民间靠近的杰出人物都不避世俗，反而大量吸收民间书写形式的生命力，使新书法的创造力不断绝于文人的因袭习惯。事实上，传承太久、不敢创新，文人

书法已逐渐陷入萎缩的僵化现象。

清代书史上常说的"金石派"，常被解读为文人为了对抗元明以来甜媚"帖学"的运动，刻意提倡阳刚古朴的青铜或石刻文字。从另一个角度来看，"金石派"也正是用"金"与"石"上的镌刻文字做反思，对长期文人用笔的柔滑轻佻提出了批判。

刻在石碑上的墓志书写，铸在古代青铜量器上的书写，木刻版书印刷的书写，民间商店招牌字号的书写，寺庙殿宇上的匾额对联，道士僧尼的符咒经文——这些林林总总，其实都是文字，也都是书写，应当被视作一种书写美学来看待。

不把书法美学局限在狭隘的"书法家"圈子来看待，清代的陈老莲、金农、郑板桥都已经开始思考。到了二十一世纪的今天，也许更应该是迫切的课题。

之三

感知教育

书法的美，一直是与生命相通的。

『高峰坠石』学习了重量与速度。

『千里阵云』学习了开阔的胸怀。

『万岁枯藤』知道了强韧的坚持。

通过书法，

完成了感知世界一切现象的能力，

这才是书法美学的意义。

卫夫人《稽首和南帖》拓片。

释文：『卫夫人书

卫稽首和南。近奉敕写急就章，

遂不得与诗书耳。但卫随世所

学规摹钟繇，遂历多载。年廿

著诗论，草隶通解，不敢上呈。卫

有一弟子王逸少，甚能学卫真书，

咄咄逼人，笔势洞精，字体遒媚。师

可诣晋尚书馆书耳。仰凭至鉴，大

不可言。弟子李氏卫和南。』

（华盛顿特区弗利尔美术馆藏）

卫夫人《笔阵图》

在一个小方块里，像一个建筑师，把最少笔画跟最多笔画的字，都放到空间一样大小的九宫格里。这时，实与虚之间，线条与点捺之间，就有了千变万化的互动。

　　说到"卫夫人"，一般人大概不很熟，可能只有关心书法史的朋友接触过。卫夫人的名字叫卫铄，她并没有书法真迹留下来，《淳化阁帖》里收有一件她的摹刻作品《稽首和南帖》，除此之外我们对她了解不多。

　　卫夫人虽然没有重要作品传世，可是有一个不可忽略的重大影响：她教出了中国书法史上最重要的书法家——王羲之。

　　因此，提到王羲之，大多都会带到这位杰出的老师——卫夫人。

　　卫夫人留下的《笔阵图》，收录在许多谈书法的书里，也有人认为是伪托王羲之的名字撰写的。《笔阵图》

类似书法的教科书，可以说是练书法的基本功，也是民间流传久远的"永字八法"的前身，有长时间在民间流传的过程，也不一定是某一特定个人所写。

对我来说，《笔阵图》流传的真正意义是，可以借此了解卫夫人当年是怎么教导王羲之进入书法领域的。

我常常想以现代的观点，重新把《笔阵图》当成书法"秘籍"来看，如果这是一本教导孩子进入书法美学领域的"秘籍"，今天可以重新讨论其中每一堂课存在的内涵。

"九宫格"——基本设计

文字不一定等于书法，写字可能只是想传达意思。文字用线条构架出来的结构，不一定能引起视觉上美的感动。也就是说，文字，有一部分只是实用的功能。可是如果我们看一个人写的信，读完了信，知道意思后，还会忍不住想再看，等到多"看"几次，逐渐忘了意思，开始觉得线条好漂亮，结构好漂亮，留白好漂亮，这时才叫书法。

书法并不只是技巧，书法是一种审美。

看线条的美、点捺之间的美、空白的美，进入纯粹审美的陶醉，书法的艺术性才显现出来。

王羲之小时候，有卫夫人这位老师教他写字。我们小时候也可能经由长辈或老师来教写字。记得小时候有一种用来练习书法写字的范本，叫"九宫格"。

"九宫格"是用红色的线条把一个方块间格分划出九个空间，用来练习汉字的结构。

汉字的结构，笔画的差别很大。有的可以多到三四十个笔画，例如"龗"这个字；有的却简单到只有一个笔画，例如"一"。可是无论笔画多少，无论是"龗"或"一"，都必须放到九宫格里，占有同样的空间，达到平衡、对称、和谐，达到充实、饱满。

如果把书法还原到最基本的结构，它其实是非常有

在所有书写者心中，最后都有一个回来初学写字的『慎重』与『认真』。

九宫格

　　"九宫格"是书法上临帖仿写的一种界格，即在纸上画出若干大方框，再于每个方框内分出九个小方格，以便对照法帖范字的笔画部位进行练字。

　　"九宫格"相传为唐代欧阳询所创。欧阳询书《九成宫醴泉铭》，严谨峭劲，法度完备，被学者赞誉为"正书第一"，仿习者甚多。为方便习字者练字，欧阳询根据汉字字形的特点，创制了"九宫格"的界格形式。中间一格称为"中宫"，上面三格称"上三宫"，下面三格称"下三宫"，左右两格分别为"左宫"和"右宫"，用以在练字时对照碑帖的字形和点划安排位置。

　　"九宫格"不但适于学习书法，也适于习写硬笔字。等到基本掌握了字的点划、结构、气势，即可脱离"九宫格"界格，纵笔自由驰骋了。

（编写）

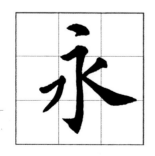

趣的视觉的练习。平衡、对称、互动、虚实，种种审美基本功的练习都在书法里。

在一个小方块里，像一个建筑师，练习使用安排空间。把最少笔画跟最多笔画的字，都放到空间一样大小的九宫格里。每个字所占有的空间感必须都是一样的——这点最有趣，因为即使是"一"，在九宫格里也不会感觉太空、太少，相反，好像布满了整个空间。同样，"鬱"这个字放进九宫格，也很疏朗，不能显得太挤、太多。这时，实与虚之间，线条与点捺之间，就有了千变万化的互动。

九宫格是基本结构布局的练习，很像基本设计。华人世界的孩子都从写九宫格开始，不知不觉培养了基本美感的训练。

小时候父亲常说：字写不好，怎么做人处事？他把"写字"与做人处事连在一起。

他常常说："中"的最后一竖，必须写得"顶天立地"；"永"开始的一个"点"，必须写得像"高峰坠石"。那时候我还不知道，"高峰坠石"正是卫夫人教王羲之写字的方法，是《笔阵图》的第一课。

第一课

『点』，高峰坠石

真正懂得书法的人，并不是看整个字，有时就是看那个『点』。从『点』里面看出速度、力量、重量、质感，还有字与字连接的『行气』。

　　我第一次看到卫夫人的《笔阵图》时，也吓了一跳，因为她留下来的记录非常简单，简单到有一点不容易揣测。譬如说，她把一个字拆开，拆开以后有一个元素，大概是中国书法里面最基本的元素——一个点。我们写"永"，第一笔就是这个点，这个点在很多地方都用得到。写"江"，三点水偏旁有三个点，不过这三点的方向、轻重、长短、姿态，都有些许不同。

　　点，在文字书法结构里是重要的基础。

　　虽然说只是一个点，可是变化很多。譬如说，我的名字"勋（勳）"字，底下有四个点，这四个点的写法，方向、轻重、长短、姿态可能都不一样。汉字的认识常常

从自己的名字开始。看一下自己的名字，写一下自己的名字，看看里面有没有"点"这个元素，分析一下这个"点"的性格，思考一下这个"点"是不是像卫夫人说的"高峰坠石"。

以《笔阵图》来看，卫夫人似乎并没有教王羲之写字，却是把字拆开（字拆开以后，意思就消失了）。卫夫人带领王羲之进入视觉的"审美"，只教他写这个"点"，练习这个"点"，感觉这个"点"。她要童年的王羲之看毛笔沾墨以后接触纸面所留下的痕迹，顺便还注解了四个字："高峰坠石"。

她要这个学习书法的小孩（王羲之）去感觉一下，感觉悬崖上有块石头坠落下来，那个"点"，正是一块从高处坠落的石头的力量。

一定有人会怀疑：卫夫人这个老师，到底是在教书法，还是在教物理学的自由落体呢？

我们发现卫夫人教王羲之的，似乎不只是书法而已。

我一直在想，卫夫人可能真的带这个孩子到山上，让他感觉石头，并从山峰上让一块石头坠落下去，甚至丢一块石头要王羲之去接。这时"高峰坠石"的功课，就变得非常有趣。

石头是一个物体，视觉上有形体，用手去掂的时候有重量。形体跟重量不同，用眼睛看它是视觉感受到的形状，用手去掂时则是触觉。

石头拿在手上，可以秤它的重量，感受它的质感。在石头坠落的时候，它会有速度，速度本身在"坠落"过程中又有物理学上的加速度；打击到地上，会有与地

书法上一个点，是『高峰坠石』，是形状，是体积，是重量，也是速度……

面碰撞的力量——这些都是一个小孩子吸收到的极为丰富的感觉。"感觉"的丰富，正是"审美"的开始。

我不知道王羲之长大以后写字时的那个"点"，是不是跟卫夫人的教育有关。

《兰亭集序》是王羲之最有名的作品，许多人都说里面"之"字的点，每个都不一样。这是他醉酒后写的一篇草稿，所以有错字，也有涂改。王羲之酒醒之后，大概也吓了一跳，自己怎么写出这么美的书法，之后也可能尝试再写，却怎样都不能比"草稿"更满意。

在刻意、有意识、有目的时，书法会有很多拘谨和做作。王羲之传世的《兰亭集序》是一篇有涂改的草稿，是在最放松随意的心情下写的。

像"一"这个字，我们可能每天都在用，一旦在喝醉时，"一"就变成线条，这才解脱了"一"的压力——传达字意的压力。

《兰亭集序》这件书法名作背后隐藏了一些有趣的故事，使我们猜测：卫夫人为什么不那么关心王羲之的字写得好不好，反而关心他能不能感觉石头坠落的力量？

如果童年时有个老师把我们从课堂里"救"出去，带到山上去玩，让我们丢石头，感觉石头的形状、重量、体积、速度，我们大概也会蛮开心的。感觉到了"石头"之后，接着老师才需要从中指出对于物体的认

知，关于重量、体积、速度等物理学上的知识。这些知识有一天——也许很久以后，才会变成这个孩子长大后在书法上对一个"点"的领悟吧！

其实卫夫人这一课里留有很多空白，我不知道卫夫人让王羲之练了多久，时间是否长达几个月或是几年，才继续发展到第二课。然而这个关于"点"的基本功，似乎的确对一个以后的大书法家影响深远。

关于一个"点"的传说

另一个有趣的故事是：王羲之后来成名了，他的儿子王献之一直想赶上老爸，每天练字，也很用功。有一次，他临摹了爸爸的字，自己觉得很像，有点得意，心里想：最熟悉爸爸书法的妈妈一定也分不出来。

王献之先把书法拿给爸爸看。老爸看了说：写得很棒，跟他写的差不多一样了。然后说：你怎么漏了一个点？就拿毛笔帮他点上。

王献之得意洋洋，把书法拿去给妈妈看，并且骗妈妈说：这是爸爸写的。

妈妈看了，却一眼认出来，笑着说：只有这个点，是你爸爸写的吧！

真正懂得书法的人，并不是看整个字，有时就是看那个"点"。从"点"里面看出速度、力量、重量、质

感，还有字与字连接的"行气"。如果去临摹，"行气"会断掉。不是在最自由的心情下直接用情感去书写，书法很难有真正的人的性情流露，也就没有了"审美"意义。尤其是王羲之的行草，更强调随性自由的流动风格，《兰亭序》连他自己酒醒之后再写也写不好，别人刻意的临摹，徒具形式，内在精神一定早已丧失。临摹，无论如何"像"，也只是皮毛的模仿而已。

在美学理论上，我们都希望能有科学方法具体说出好或不好，事实上非常困难。每当碰触到美的本质时，总觉得理论都无法描述。所以讲到王羲之的字时，只能说"龙跳天门"、"虎卧凤阁"，这是乾隆皇帝对王羲之书法的赞美。像"龙"像"虎"，有"龙跳"的律动，有"虎卧"的稳重，这些形容对大多数人而言还是非常抽象。

第二课

『一』，千里阵云

在写水平线条时，让它拉开形成水与墨在纸上交互律动的关系，是对沉静的大地上云层的静静流动有了记忆，有了对生命广阔、安静、伸张的领悟……

卫夫人的《笔阵图》有很多值得我思考之处。她的第二课是带领王羲之认识汉字的另一个元素，就是"一"。

"一"是文字，也可以就是这么一根线条。

我过去在学校教美术，利用卫夫人的方法做了一个课程，让美术系的学生在书法课与艺术概论课里做一个研究，在三十个中国书法家中挑出他们写的"一"，用幻灯片放映，把不同书法里的"一"打在银幕上，一起做观察。

这个课很有意思，一张一张"一"在银幕上出现，每一个"一"都有自己的个性，有的厚重，有的纤细；有的刚硬，有的温柔；有的斩钉截铁，有的缠绵婉转。

④ 何绍基《咏落花七律十五章》局部。

（私人收藏）

③ 董其昌《仿古山水册》局部。

（纳尔逊—阿特金斯艺术博物馆藏）

② 宋徽宗《秾芳诗帖》局部。

（台北故宫博物院藏）

① 颜真卿《颜氏家庙碑》局部。

（西安碑林博物馆藏）

　　学生是刚进大学的美术系新生，他们有的对书法很熟，知道那个"一"是哪一位书法家写的，就叫出书法家的名字。厚重的"一"出现，他们就叫出"颜真卿"；尖锐的"一"出现，他们就叫出"宋徽宗"。的确，连对书法不熟的学生也发现了——每个人的"一"都不一样，每个人的"一"都有自己不同于他人的风格。

　　颜真卿的"一"跟宋徽宗的"一"完全不一样，颜真卿的"一"是这么重，宋徽宗的"一"在结尾时带勾；董其昌的"一"跟何绍基的"一"也不一样，董其昌的"一"清淡如游丝，何绍基的"一"有顽强的纠结。

如果把"一"抽出来，会发现书法里的某些秘密："一"和"点"一样，都是汉字组成的基本元素。卫夫人给王羲之上的书法课，正是从基本元素练起。

西方近代的设计美术常说"点"、"线"、"面"，卫夫人给王羲之的教育第一课是"点"，第二课正是"线"的训练。

我们在课堂里做"一"的练习，所举的例子是颜真卿，是宋徽宗，是董其昌，是何绍基，他们是唐、宋、明、清的书法家，他们都距离王羲之的年代太久了。

卫夫人教王羲之写字的时候，前朝并没有太多可以学习的前辈大师，卫夫人也似乎并不鼓励一个孩子太早从前辈书法家的字做模仿。因此，王羲之不是从前人写过的"一"开始认识水平线条。

认识"一"的课，是在广阔的大地上进行的。

卫夫人把王羲之带到户外，一个年幼的孩子，在广大的平原上站着，凝视地平线，凝视地平线的开阔，凝视辽阔的地平线上排列开的云层缓缓向两边扩张。卫夫人在孩子耳边轻轻说："千里阵云"。

"千里阵云"这四个字不容易懂，总觉得写"一"应该只去看地平线或水平线。其实"千里阵云"是指地平线上云的排列。云低低的在地平线上布置、排列、滚动，就叫"千里阵云"。有辽阔的感觉，有像两边横向延展张开的感觉。

"阵云"两字也让我想了很久，为什么不是其他的字？

云排开阵势时有一种很缓慢的运动，很像毛笔的水分在宣纸上慢慢晕染渗透开来。因此，"千里阵云"是毛笔、水墨，与吸水性强的纸绢的关系。用硬笔很难体会"千里阵云"。

小时候写书法，长辈说写得好的书法要像"屋漏痕"。那时我怎么也不懂"屋漏痕"是怎么回事。后来慢慢发现，写书法时，毛笔线条边缘会留在带纤维的纸上一道透明水痕，是水分慢慢渗透出来的痕迹，不是毛笔刻意画出来的线。因为不是刻意画出的线，像是自然浸染拓印达到的漫漶古朴，因此特别内敛含蓄。

水从屋子上方漏下来，没有色彩，痕迹不明显。可是经过长久岁月的沉淀后，会出现淡淡的泛黄色、浅褐色、浅赭色的痕迹，那痕迹是岁月的沧桑，因此是审美的极致境界。

既然教书法在过去是带孩子看"屋漏痕"，去把岁月痕迹的美转化到书法里，那么"千里阵云"会不会也有特殊意义？就是在写水平线条时，如何让它拉开形成水与墨在纸上交互律动的关系，是对沉静的大地上云层的静静流动有了记忆，有了对生命广阔、安静、伸张的领悟，以后书写"一"的时候，也才能有天地对话的向往。

这是王羲之的第二课。

走过班剥漫漶的老墙，停下来，看一看水痕在岁月中积累的变化，领悟一下『屋漏痕』之美。

第三课

「竖」，万岁枯藤

『万岁枯藤』不再只是自然界的植物，

『万岁枯藤』成为汉字书法里，

一根比喻顽强生命的线条。

『万岁枯藤』是向一切看来枯老、

却毫不妥协的坚强生命的致敬。

在长久时间里长成的一根枯藤，顽强而

有生命力，恰是书法中一条拉长的直线。

卫夫人给王羲之的第三堂书法课是"竖"，就是写"中"这个字时，中间拉长的一笔。

写汉字时，这一笔写起来常常很过瘾。我记得小时候看过在庙口跑江湖卖药的师傅，除了卖药，也打拳，也画符，也写字，他喜欢在一张大纸上写一个大大的"虎"字。老虎的"虎"，写草字的时候，最后有一笔要拉长下来，一笔到底，很长的一个"竖"。

我亲眼看到拳脚师傅把像扫帚一样的一支毛笔，蘸了墨，酣畅淋漓，用舞蹈或打拳的身段在纸上用毛笔飞舞，气力万钧。写到最后一笔，他的毛笔定停在纸端，准备往下写"竖"这一笔划时，徒弟要很快地配合

把纸往前拉，拉出好长好长的一条线。这条线速度拉得很快，毛笔会出现飞白的状态。"飞白"就是因为水分不够了，笔迹干的时候会出现一条一条的细丝，如同枯老粗藤中间强韧的纤维，在视觉上变成很特别的美。好似老树，好似枯藤，好似竹木的内在充满弹性不容易拉断的纤维。

小时候厌烦父亲每天逼着我们写字练书法，却很爱看庙口拳脚师傅用大毛笔风狂雨骤地写草书"虎"字。似乎我在书法上的迷恋并不在书房，而是在户外，在庙口，在民间，在天地万物之间。

"飞白"创造出汉字书法中飞扬的速度感与顽强的

力度感。卫夫人把王羲之带到深山里，从枯老的粗藤中学习笔势的力量。

卫夫人教王羲之看"万岁枯藤"，在登山时攀缘一枝老藤，一根漫长岁月里长成的生命。孩子借着藤的力量，把身体吊上去，借着藤的力量，悬宕在空中。悬宕空中的身体，可以感觉到一枝藤的强韧——拉扯不开的坚硬顽固的力量。

老藤拉不断，有很顽强、很坚韧的力量，这个记忆变成写书法的领悟。"竖"这个线条，要写到拉不断，写到强韧，写到有弹性，里面会有一股往两边发展出来的张力。

"万岁枯藤"不再只是自然界的植物，"万岁枯藤"成为汉字书法里一根比喻顽强生命的线条。"万岁枯藤"是向一切看来枯老、却毫不妥协的坚强生命的致敬。

王羲之还在幼年，但是卫夫人通过"万岁枯藤"，使他在漫长的生命路途上有了强韧力量的体会，也才有书法上的进境。

书法的美，一直是与生命相通的。

"高峰坠石"理解了重量与速度。

"千里阵云"学习了开阔的胸怀。

"万岁枯藤"知道了强韧的坚持。

卫夫人是书法老师，也是生命的老师。

第四课
「撇」，陆断犀象

汉字里的一「撇」，尖锐、刚硬，有强烈的挫刺感，笔锋逆势而行，要像切断的犀牛的尖角，要像截断的大象的弯曲长牙……

现在看前三个课程，可以知道王羲之所受的书法教育，好像不完全是书法，而是不断地让他的生命在大自然里感受各种形状、重量、质感、状态。

"高峰坠石"、"千里阵云"、"万岁枯藤"，这三堂课里对书法线条与自然的连接，对现代儿童而言，都不难体会。

"笔阵图"里有一些课程，对今天的孩子来说接触的机会可能较少，例如"陆断犀象"。

"陆断犀象"讲的是汉字结构里向左去的一"撇"，例如匕首的"匕"最后一笔，从右往左斜向切入。这一"撇"是"逆笔"，毛笔笔锋逆势而行，要像切断的犀牛

苏轼《寒食帖》中的"何"字。

的尖角，要像截断的大象的弯曲长牙，有锐利而又坚硬的质感。

犀牛角与象牙，对今天的儿童而言，不是容易接触到的东西，偶尔在动物园看到，可能体会也不深。"陆断犀象"这一课，是从动物身上理解书法中"撇"这一根线条，如同"万岁枯藤"是从植物现象中学习"竖"这根线条一样。《笔阵图》是将书法学习通向自然万物的。

因此，把握到"笔阵图"教学的精神实质，也许在不同时代可以有不同的举例。

汉字里的一"撇"，尖锐、刚硬，有强烈的挫刺感，逆势而行。这样一根线条，如果在今天，卫夫人会以哪一种东西来比喻给王羲之听呢？

我对《笔阵图》的关心，是定位在现代的书法教育里。《笔阵图》指示一种教学精神，可以在不同时代引用不同的内容。

《笔阵图》与"永字八法"

从大自然天地万物的认知，感受千变万化的生命形式，《笔阵图》一方面教书法，另一方面开启了一个孩子极其丰富的知识领域和感觉世界。

在陈、隋之间开始流传于民间的书法教科书"永字八法"，把汉字拆开，分成八个元素，作为儿童认识汉字结构的基本功。"永字八法"很明显是在《笔阵图》的基础上发展起来的，对于汉字元素的归纳也更完整。但是"永字八法"比较抽象。"永字八法"把"永"这个字，依照书写先后分为八个元素——"侧"（点），"勒"（横平），"努"（竖），"趯"（钩），"策"（仰横），"掠"（长撇），"啄"（短撇），"磔"（捺）。

"侧"是"点"，也就是《笔阵图》里的"高峰坠石"。我一直觉得《笔阵图》比"永字八法"要更具体、更直接，更容易被儿童理解。

"勒"是"横平"，也就是汉字结构里最重要的一根线条"一"，在"笔阵图"里用"千里阵云"来形容。"永"字中的"勒"太短，无法传达开阔、延伸、张开

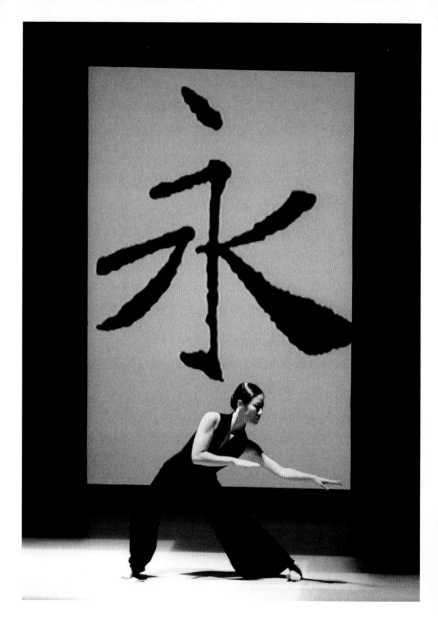

的意义。《笔阵图》距离汉代不久，隶书里横平线条向两边的开张飞扬，更能体会"千里阵云"的气势。

"努"是"直竖"，然而用"万岁枯藤"显然不但具象，也传达出内在强韧的质感，比"努"这个抽象的字更有教育上的意义。

"永字八法"进步的地方是把"策"、"掠"、"啄"、"磔"四个笔划区分出来，有了更多的细节，但是在教育上——尤其是孩子的教育，缺少容易体会或领悟的比喻，也容易使书法教育少了美学感悟，走向刻板的形式临摹。

我们因此应当特别重新看重《笔阵图》的现代意义，因为它是建立在"审美"基础上的教学法，不只是教形式，而是侧重孩子自己的体会与感悟过程。

"审美"必须是跟自己生命息息相关的活动，失去了回归自身的感受，艺术与美都只是徒具形式而已。

云门舞集《行草》。舞者用她们的身体书写出『永字八法』，有停顿，有移动，有转折，有快慢，有虚实。（舞者：周章佞；摄影：刘振祥）

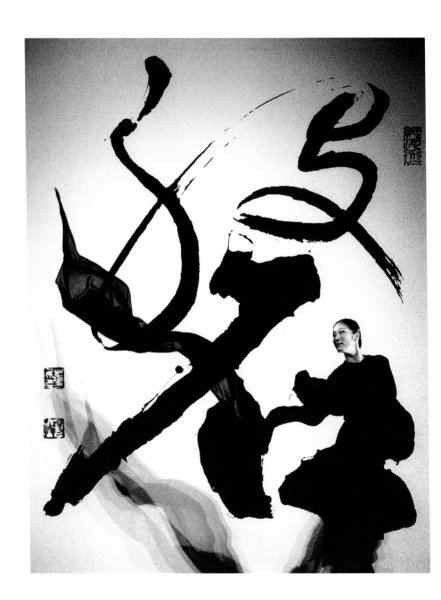

第五课

『弋』，百钧弩发

体会箭射发出去那一刻弹性的力量，把这种感觉用到书写『弋』这根线条上。这是彻底而完全的『美学教育』，是通过写字，回归到自身的感觉去体悟生命。

（舞者：周章佞；摄影：刘振祥）云门舞集《行草》。她们在寻找『宛若游龙』的肢体动作。

《笔阵图》在书法教育里，重视一个孩子学习过程的感受体悟，与现代美学思潮非常接近。孩子在成长过程中，借着写字来领悟天地之美，领悟万物生长的艰难，领悟空间与时间的辽阔无限，使知识转化升华为智慧。

汉字书写常常不只是书法而已，大多时候都在书写同时潜移默化做人处事的道理。

小时候学写字有很多"规矩"，后来逐渐发现，并不完全是写字的"规矩"，而是做人处事的"规矩"。例如，父亲教我写字的时候，总是强调"端正"，身体"端正"，笔自然"端正"。"端正"是我练写字的第一个

"规矩"。

学写字前，身体练习坐"端正"，两脚分开，与肩同宽。父亲说：脚下的空间要能"卧一条狗"。这个比喻有点奇怪。有一天天气闷热，邻居熟悉的黄狗跑来，我正在写毛笔字，它钻到桌子下面，卧在我两脚之间。我低头看看狗，很开心，写字写得很安静。似乎童年的练字，附带了很多磨灭不掉的生活记忆。也许父亲要我双脚分开，只是让我身体不局促，能够放得开吧。书法往往像人，人局促，书法也很难开展；身体自在张开，字也容易大气。

"悬腕"是一种训练书写的方法，手中执笔，手腕手肘悬空，不能靠在桌面。一方面为了保持身体端正，更重要的是"悬腕"以后，毛笔的运动不再只是手指，运动的力度会透过手腕的灵活，带动手肘、手臂和肩膀。尤其在写大字的时候，以肩、背带动的运动，很像拳术，在寒冷冬天可以写字写到出汗。

许多前辈认为书法像一种养生，或许是因为书法的运动极似太极拳，是在调整自己内在的呼吸。书法不只通于做人处事，也通于身体的动静收放，的确是连贯于东方拳术修行吐纳的功夫。

讲到拳术功夫，《笔阵图》里恰好有两堂课是与武艺中的射箭有关的。一个是"百钧弩发"，一个是"劲弩筋节"。

先秦"六艺"是读书人或知识分子必修的六种课程——礼、乐、射、御、书、数。其中"射"是练习射箭，"书"是练习书法。

读书人习"书"习"射"，也很自然会将书法线条结构与射箭的弓弩连接在一起。《笔阵图》里的"百钧弩发"，讲的是"弋"这个字的斜竖笔画，尾端带钩。

在"永字八法"里，一竖的"努"与写钩的"趯"，两个笔画是分开的。"笔阵图"却把"斜竖"与"钩"连在一起。

《笔阵图》其实并不强调汉字单一笔画的元素分析，《笔阵图》更着重在线条联结通向自然界万事万物的感觉。

应该说：《笔阵图》更侧重在美学教育；"永字八法"则是侧重在技巧与形式。

卫夫人在教王羲之练习写"弋"或"戈"这一类字的时候，提醒年幼的孩子，笔画里有一股巨大的弹性，就像力量非常大（百钧）的弓弩，要把一支箭弹射出去。

卫夫人强调的不是弓弩或弓箭的形状，而是弓弩拉开后绷紧张力下巨大的弹性，因此，"发"这个字变成重点——一根线条要充满弹性的力道，可以"发射"。

"射箭"使用弓弩，拉动一张弓，我们的臂膀与弓弦之间会有张力，力道的强弱也只有自己能够体会。卫

欧阳询《九成宫醴泉铭》中的『几（幾）』字。

夫人正是要王羲之体会箭射发出去那一刻弹性的力量，把这种感觉用到书写"弋"这根线条上。

这是彻底而完全的"美学教育"，不是在教技巧，不是在教写字，而是通过写字，回归到自身的感觉去体悟生命。

"永字八法"里少了这种生命的连接，单纯技巧的训练通常只能走向正楷书写，像王羲之的"行""草"，都需要卫夫人感觉领悟的带领。

卫夫人不只是书法老师，而是一位最好的美学老师；她不只教书法，也教孩子体会自己的生命本身。

『劲弩筋节』讲的是汉字写『力』这个字的转折，从水平线条过渡到垂直书写，就像弦一拉开，紧绷的力量使人觉得『劲道』十足。

卫夫人第二次用到射箭的比喻是"劲弩筋节"，讲的却不再是"弹性"、"张力"，而是希望孩子注意到一把弓弩，如何把"弓"与"弦"紧紧缠结在一起。一张弓，弓体本身与弦如果联结不好，弦就会松脱。

"劲弩筋节"讲的是汉字写"力"这个字的转折。从水平转向垂直，把水平的力量过渡到垂直书写，如何让两个不同方向、不同力度的线条之间，找到最好的"筋节"。

就像人的关节，因为要承担巨大的力量，筋骨错综复杂。我们的手肘、手腕、膝盖、脚踝，都是如此。

观察一张好的弓弩，木制或铁制的弓体两端，连接

动物筋皮制成的弓弦。弦与弓之间，为了防止松脱，用胶用线缠绕固定，完全像人的关节，非常壮大有力。弦一拉开，紧绷的力量使人觉得"有劲"，"劲道"十足。

卫夫人在拉弓射箭这同一件生活现实中，为王羲之讲了两堂书法课，讲解了汉字两种不同线条的领悟。

"百钧弩发"、"劲弩筋节"重视体会，是太过技巧形式化以后的"永字八法"中没有的。

"劲弩筋节"也是汉隶向唐代楷书过渡的一种变化。

汉代隶书中，水平线条向垂直线条转折，中间没有明显的停顿。但是楷书，甚至魏碑中许多字体，已经明显在水平与垂直之间出现停顿。好比我们写"力"这个字，水平线条写到尾端，笔势会缓缓上提，然后顿一下，再转折到写垂直线条。

唐代楷书里，这个"停顿"成为风格，欧阳询、颜

真卿、柳公权的正楷，转折处都有"提"、"顿"。

"劲弩筋节"正是要体会转折的力度，也有点像后来民间谈书法常讲到的"折钗股"。金银的头钗折弯时，两个直角的转折处不会是绝对的九十度，而是有一个金属延展的转角。因此"力"这个字的转折，就不会只是两笔，加上了"停顿"，形成三次转折的线条。

卫夫人的"劲弩筋节"，不只是书法上一堂单一的课程，也可能预告了日后汉字书写过渡到唐代楷书的一些笔法变化。

"百钧弩发"、"劲弩筋节"对今天的孩子来说，体会一定没有古代人深刻，古代士族子弟没有不学射箭的，卫夫人的书法美学教育有现实生活的基础。

重新看待《笔阵图》，也不应该亦步亦趋，完全抄袭卫夫人的教法。"高峰坠石"、"千里阵云"、"万岁枯藤"等大自然的现象，古今是可以互通的。至于与弓弩有关的力道、劲道的领悟，其实可以因时因地改变。现代的器械中也不乏许多可以拿来比喻张力、弹性的实例。关心书法，关心孩子的成长，关心成长中感觉的丰富经验，就可以随时、随地、随机地找到可以启发的例证。

已经一千七百年过去了，我们应该有新的《笔阵图》！

我们写『远』写『近』最后的一笔，长长地拖出去，连绵不绝，是海浪崩涌，是雷声喧哗。是更内敛、也更含蕴于内在的力量，生生不息，奔向最后宿命的一击。

《笔阵图》里有一个笔画，是"接近"的"近"最后那一笔，有人叫"走车"。

用毛笔书写这一根线条时，会有不断拖出、拉长的感觉，就像宋朝黄山谷（黄庭坚）的书法——"一波三折"。好像那条线一直拖、一直拖，力量里涌现出力量，力量再带出力量。

我很好奇卫夫人会如何教王羲之这一课？怎么体会这一根线条里的动荡、跌宕，怎么体会力度与力度互相拉扯的关系？

关于这一根线条，卫夫人照例写了四个字："崩浪雷奔"。

『崩浪』是一波一波向前涌去的线条，看波浪荡漾，看波浪汹涌，领悟笔法。

"崩浪"是河或海的波浪，一层一层，往前或往上

涌动，层层不穷。

卫夫人教王羲之时，是住在靠海的南方，在南京或在浙江一带。他们有机会接触到河海，感觉到河海的潮汐汹涌，感觉得到"崩浪"。涨潮时的波浪，一波带一波、一波又带一波地涌动过来，到了岸边，忽然所有的浪撞击崩散，像惊涛裂岸，崩起一片浪花。

学书法的王羲之已经不再是小孩，他经历了岩石坠落的重量速度，经历了地平线上层云的滚动，经历了深山里万岁枯藤的顽强；他的生命累积了丰富的感觉，累积了宇宙万物的现象与故事。他认识了斫断的犀牛角、象牙；他认识了射箭时弓弩拉开巨大的力量与弹性。

一个引导生命美学的老师，在最后的课程里，也许不需要做太多诠释。

卫夫人是和王羲之一起站在河岸或海岸边吗？

他们一起聆听着潮汐的涨退，不同季节、不同

时间，月圆或月缺，黎明或黄昏，潮汐涨退的情况都不一样。有的"沙""沙"，如同蚕噬桑叶；有的"轰""轰"，如同万马奔腾。

站立在岸边，老师和学生都体会到了"崩浪"震撼人心的沉着力量。这力量和"百钧弩发"的爆发力不一样；"崩浪"是更内敛、也更含蕴于内在的力量，源源不绝，生生不息，奔向最后宿命的一击。

雷声远远奔来

书法可能被认为是"视觉"的教育。然而从卫夫人的书法课里，很显然地，她开启了孩子全面感知的能力。

"高峰坠石"已经有质感、速度，必须带动触觉。

"千里阵云"似乎是视觉，事实上站在大地之上，身体感受到的辽阔邈远，必然是空间的身体认知，也动用了触觉。

"万岁枯藤"有拉不断的顽强力量，当然是触觉的感受。

"百钧弩发"、"劲弩筋节"中的"发"与"劲"，也都与触觉感受的弹性力度有关。

"崩浪"、"雷奔"则明显统合了视觉、触觉、听觉各方面的活动。

在春夏之交，江南的寒冷与将至的温暖相接触，冷

与热交错，阴与阳互动，宇宙间弥漫着要宣泄的郁闷，雷声隐隐从远处传来，低低的咆哮，仿佛一时找不到出口。在广阔的天地间，随着闪电，一声声雷鸣，也很像"崩浪"从远处过来的声音。

我们听到夏天的雷，像是从很远的地方滚来，由很小的声音慢慢变大声，一波一波，有连续不断的力量，这就叫做"雷奔"，是我们写"远"写"近"最后的一笔。长长地拖出去，连绵不绝，是海浪崩涌，是雷声喧哗。

"崩浪雷奔"——这四个字，是海浪与雷声的记忆。不单只是眼睛在看海浪，卫夫人似乎是要王羲之自己变成浪，感觉身体的滚动汹涌。"雷奔"也是如此。在巨大的宇宙空间里，有声音不断传来，好像有很大的郁闷。就像夏天的雷，从很大的压抑与郁闷里，忽然爆发出呐喊，低沉却不暴烈，声音层层堆叠而来。

如果大家有兴趣把被遗忘了很久的《笔阵图》找出来，重新读一次，可以感觉到它把汉字元素拆散后，赋予每个元素一些非常复杂的东西。 上很基本的感觉教育，使从事任何创作途径的人，不管是书法、绘画、音乐、舞蹈，都可以互通。先回归自身，开发了自己的视觉、听觉、触觉，丰富了身体的感觉，创作的能量自然源源不绝。

我们都知道有一位大书法家王羲之，我们也应该知道他有一位善于启发心灵、引领生命的老师——卫夫人。

之四 汉字与现代

汉字是人类文明里
唯一传承超过五千年的文字，
唯一的非拼音文字，
唯一还可以在现代科技的电脑中
方便使用的古文字。
它是最古老的文字，
也是最年轻的文字。

 上的对联与匾额文字：

匾额：爽气引薰风

对联：既安且吉深知足
　　　保泰持盈只戒奢

侧墙题字：白首务编濬水清局　兼起琴具红阁
　　　　　当时不通闽文两湖散兴结禹九人

汉字使建筑有了端正、
对称、稳定的美学。

建筑上的汉字

文字书写像建筑里最后的句点，文字书写的祝愿，文字书写触动的历史记忆，使人猛然一醒。建筑成为古迹，更是因为借汉字书写留下了人的心事。

汉字书写和建筑的关系非常久远。

许多人经常在图片上看过，长城东边山海关的城楼上有一块匾，大字正书"天下第一关"。

山海关这座城堡关隘要是少掉这几个字，似乎也就失去了气壮山河的雄强气派。

欧洲的城堡宫殿建筑上很少看到文字，凡尔赛宫也想不起来有什么地方适合题字。然而文字书写在中国或东方的建筑里，却扮演着不可忽视的重要性。

千秋万岁——汉民族的愿望

汉景帝刘启的墓葬 —— 阳陵，出土了许多"瓦

当"。盖房子时斜屋顶铺瓦片，最前面一块，挡住上面的瓦不滑落下来，那就是"瓦当"。一排圆形的瓦当，在屋檐下，是每一天回家抬头都会看到的。汉朝人盖好房子，就在瓦当上刻了心中的愿望——千秋万岁。

阳陵出土的瓦当，灰陶土烧造的，其实跟我小时候看到的民宅屋瓦很像。土角民厝，上面一排斜斜屋瓦，每当台风来前，怕瓦被风吹翻，家家户户就爬上屋顶，用旧轮胎、石片、砖块压住瓦片。瓦当也有固定屋瓦的作用，瓦当一垮，整排瓦都会滑落。

大部分人生活里的基本愿望其实很简单，希望能平安过日子，希望日子能长长久久过下去。这样一栋房屋，风吹、雨淋、火烧、地震、水淹，能维持多久？能有一千个秋天那么长久吗？能有一万年那么长久吗？

站在屋檐下的人，决定把心中"一千个秋天"、"一万年"的愿望模刻在瓦当上，祝福这新落成的屋子，祝福自己，祝福一切的生命。每天都要看到这四个字，每天都提醒自己生命终极的愿望——"千秋万岁"。

"千秋万岁"也许是理解"文景之治"的重要通关密码。

阳陵的"千秋万岁"影响到整个汉代的文物制作，影响到两千年汉民族的生命价值。阳陵里出土许多炉灶、水井、仓库、猪、狗、羊，这些在生活里最平凡也最普遍的物件，没有任何伟大特殊之处，却是广大百姓

汉代「千秋万岁」瓦当。这四个字的美，是一种平凡生活的感动。

千年万世赖以维生的基础。

　　仓库里有五谷，井中有水，炉灶可以煮饭，狗看家，猪羊繁殖——人民心中的"千秋万岁"不过如此。

《红楼梦》中的品题情节

　　汉字书写在东方的建筑群里像一种品题，使整个建筑有了画龙点睛的醒目焦点。《红楼梦》第十七回记录

了东方建筑园林文字品题的最好细节。

一个叫"山子野"的建筑师或建筑设计公司，承包了贾府建造元妃回家省亲的建筑工程。

园子占地三里半，有接待元妃的正殿，也有不同布局的游栖行馆。

园子盖好，贾政带着宝玉和众清客游园。这一回的回目是"大观园试才题对额"——园子盖好了，名为游园，其实是贾政要测试宝玉品题匾额对联的才能。

这一天，对一个十四岁左右的少年宝玉来说，像是一场升学考试。但是考的不只是纸上文章，而是在现场游园，观察环境，了解建筑格局，之后用文字书写品题出"匾"、"额"或门楹两边的对联。

例如，园子中有一处建筑，四周没有高大粗壮的花木，只种植香草藤蔓，像是攀藤的荼蘼，有异香的豆蔻、兰蕙、杜若、蘅芜、青芷。因此宝玉就题了四字匾额——"蘅芷清芬"，点出这一处建筑用心在嗅觉的芬芳，也提醒来观赏的人注意蘅芜、青芷香气的淡远清芬。

同时宝玉也即兴作了一幅对子——"吟成豆蔻才犹艳，睡足荼蘼梦也香。"建筑以"香"为主题的布局，有了诗句对联，生活中也才有了性灵上的感知。仿佛春末夏初，午睡初醒，梦里残余的香味与诗句都还在懵懂中舒卷。

大观园刚刚完成，宝玉一路走来，品题了许多建

筑。最后到了一处，建筑四周种植芭蕉和海棠，取芭蕉之绿与海棠之红，宝玉立刻看出建筑的用意在红绿色彩对比，因此题了"红香绿玉"四字。

　　宝玉这一天品题的匾额对联，都只是拟作，要等元妃回来做最后定稿。元妃游园时，看到每处建筑都有用纸灯暂时拟的"匾"、"额"、"对联"，经过元妃定夺

修改，才镌刻在木匾或石碑上，或髹漆成门楹对联。例如，宝玉拟的"红香绿玉"，元妃改成"怡红快绿"，赐名"怡红院"，也就是宝玉最后住的地方。

从《红楼梦》第十七回可以充分了解，古代建筑完成过程里"品题"的重要性。"品题"必须先游园，找出建筑的特征，感觉环境，用"匾"、"额"点题，再用"对联"书写心境感受，最后用"灯"虚拟，挂好之后再做最后决定。文字书写像建筑里最后的句点；没有文字书写，也等于建筑没有完成。

因此，在古代建筑中行动，常常觉得文字书写像一种提醒，使建筑空间与文字书写一起变成历史记忆。

汉字书写在台湾

台南孔庙大成殿里，孔子不是一尊人像。中国的"人像"常常是陪葬用的俑，地位并不崇高，反而是文字书写具有崇高的纪念性与尊贵性。因此，代表孔夫子的是——"至圣先师孔子神位"。用汉字书写，象征一种精神的尊贵，与希腊以降西方的人像纪念完全不同。中国近代的人像都难看，还没有学到西方人体的美，倒是汉字传统长久，民间寺庙"匾""额"上的文字书写都有气派。

台南孔庙从入口大门上"全台首学"四字开始，就有一种文化的自信与尊严，有一种教养的端正品格。用

台南孔庙的大门入口，少了『全台首学』四个端正庄严的大字，便少了建筑令人肃然起敬的力量。

文字书写昭告心中的信仰，长久以来，汉字传承一直是东方文明历史的核心命脉。

如果孔庙大门上没有"全台首学"四个端正大器的汉字，孔庙的大门建筑也必然失去庄严肃静的空间意义。

走进孔庙，正门两侧各有一象征性的"门"，一个题榜"礼门"，一个题榜"义路"。"礼"、"义"是孔门

教育的核心价值，但是"礼"、"义"不只是外在规范，更是内在遵守的心灵秩序。台南孔庙以象征性的"门"和"路"，使儒教信仰成为具体可以遵循的生活空间。

"礼门"、"义路"也是借由汉字书写对生活周遭环境的提醒，是最真实具体的品德教育。

台南孔庙和天后宫正殿，上方都悬挂历来统治者赐赠的匾。统治者深知汉字在教化百姓上的重要性，也利用这种汉字的文化传统增加在人民心中的影响力。百姓有时站在正殿下，一一指点统治者留下的匾额，品头论足，也自有他们心中的褒贬。

台湾的历史不长，汉字书写在建筑物上铭刻的记忆并不多，但是不乏动人的图像记忆。

在清末动荡之时，治理台湾的沈葆桢努力建设军防，聘任欧洲建筑师设计炮台关防要塞，建成之后，题了"亿载金城"四字。

每当经过那座建筑之下，文字书写的祝愿，文字书写触动的历史记忆，使人猛然一醒。建筑成为古迹，更是因为借汉字书写留下了人的心事。

沈葆桢在台湾汉字书写里有不能磨灭的意义。在台南延平郡王祠里看到他书写悼祭郑成功的碑石——

开万古得未曾有之奇，洪荒留此山川，作遗民世界。
极一生无可如何之遇，缺憾还诸天地，是创格完人。

文字书写触动着历史记忆，怀先人之任重，发思古之幽情。

作为清代臣子，沈葆桢不会不知道清代史家称郑成功为"伪郑"。清朝政权是不承认郑氏在台湾的经营历史的。但是沈葆桢的书写里有一种肯定，一种超然于政治之上人格的理解与尊敬。

台湾的汉字书写里我常常感谢沈葆桢，使我从幼年开始，心中就有了可以铭刻成碑石的句子，是用大器又温厚的书体写成的汉字，绝没有职业书匠自以为是的矫情造作。台湾历史上不乏知名书家，如林朝英、谢管樵，但是一想到台湾汉字书写，第一个跳出来的却永远是沈葆桢。

建筑完成了，想讲一两句话，如果只想到自己是书法家，那么书法可能就少了"亿载金城"的厚重开阔大器与深沉的历史感吧！

每次去台南，都想看寺庙里的匾额对联，走进堂庑不很宽大的关圣武庙，抬头看到挂在高处的"大丈夫"三个字的立匾，武庙空间气象上的宽阔阳刚气势一下子就被这三个字带出。

汉字书写甚至像建筑里的比例，仿佛可以用对比的方法衬托出空间的大小气度。

从基隆河谷地贡寮，翻越草岭到兰阳平原的大里，一路上山，有清代总兵刘明灯立的"雄镇蛮烟"巨石刻字。到了山顶，海风从兰阳平原长长吹来，风吹草偃，气势万千，风口处一块巨石，上面狂草大书一"虎"字，气力万钧。一个字，可以镇住风景，如一夫当关，也是汉字书写美学在台湾的一绝。

台南武庙门槛不大，但『大丈夫』三个字使建筑空间有了气势。

草岭古道垭口山径步道旁的『虎字碑』，矗立在海拔约330米处，由刘明灯所书，取『云从龙，凤从虎』之意，勒碑镇风。

（摄影：郑祥琳）

信仰的象征到众生的凡愿

汉字书写在建筑空间上一直具有特殊的象征性意义。世界上只有伊斯兰文字有类似的重要性，清真寺里也常有《古兰经》文字做装饰或象征一种信仰精神，但也不及汉字使用得普遍。

在日本观看古建筑和汉字的关系，很容易看出，唐宋以前的中国建筑物上，对联用得不多。唐宋的寺庙宫殿建筑有匾额，如奈良由鉴真和尚兴建的"唐招提寺"，纯粹唐风，没有楹联题句。

但是到了京都"黄檗山万福寺"，已是由明代高僧开创的禅宗寺庙，每一处殿宇都有很多榜、额、对联诗句。诗句书写者多是历代寺庙住持祖师，也因为禅宗常以文字为机锋，作为棒喝领悟的法门，这些具有禅意的偈语也就常常被书写在建筑空间里，作为一种警句。例如，禅宗公案常以"吃茶去"为"祖师西来意"的机锋，因此黄檗山万福寺一类的禅宗寺庙就常在接待宾客的"知客寮"上悬一木匾，书写"吃茶去"三个字。

用汉字书写命名空间，同时又联系到宗派经典，这些都使汉字书写不断在建筑物上增加了重要性。

对联的使用在宋以后越来越普遍，也使明清建筑仿佛少了楹联，建筑也就少了信仰上的价值。

一般人习惯站在殿宇前，一一阅读柱子和门两侧的

日本奈良附近的黄檗山万福寺，受明代建筑影响，已有了对联。大门楹联题：『祖席繁兴天广大，门庭显焕日精华。』（摄影：蒋勋）

对联诗句。上联在面对门的右手边，下联在左手边，阅读的人先看上联，再看下联，不知不觉就走在建筑物的中轴线。

古代建筑讲究中轴线，讲究对称，常常是借用汉字的布局来规范人的行为动线。

即使在庭院中或山路上，看到一座亭子，亭子原就有"停止"的意思，建筑上叫"亭"，也正是提醒应该停一停，坐下来看看风景，或休息一下。

"亭"是最微小的建筑，但是亭上也通常有匾，也有汉字书写。

古代华人的世界几乎无处不是汉字书写的碑、匾、额、榜、对联、题壁，汉字书写完全融入生活之中，与西方文化有截然不同的发展。

不同的建筑上用不同的书法字体，也有美学上的讲究，好比朝廷碑石匾额多取唐楷颜体的恭正庄严大气，私人园林的对联有时用魏晋二王飘逸空灵的行草。书写线条与建筑物的功能性质配合，事实上，书法也已经是建筑设计美学重要的一部分。

日本京都岚山小仓山上的园林，以古和歌诗句刻石，书法全是魏晋人风度，潇洒灵动，秋日枫红，诗句点醒一山的诗意。

一直发展到民间，广大农村，平凡百姓，一到过年，家家户户在红纸上墨书春联，还是汉字在建筑生

活中最广大普遍的影响。几次在陕北，在偏僻的贵州穷乡，看到农民贴出崭新的门联，上面多写着最通俗的"风调雨顺"、"国泰民安"。四平八稳的汉字，四平八稳的心愿，看到简陋房舍门上这八个字的门联，总觉热泪盈眶。汉字书写可以贵重到是众生如此简单平凡的愿望，一张红纸，却丝毫不逊色于北京紫禁城内帝王座位上悬的"正大光明"四字金匾。

现代的城市建筑已经全盘改变，传统木构造建筑的匾额、对联已经无处容身。但是汉字在生活中的记忆是

否因此会完全消失不见，或者转换形式以其他方式出现，仍是值得观察的现象。

　　城市无所不在的商店招牌，大众运输站名，各公务机关标志，都还是汉字书写。在北京、上海、香港，在新加坡、马来西亚、日本、韩国，汉字书写的方式与风格也不尽相同，引起的文化基因联想也都不同，倒是观察现代汉字书写有趣的一种比较。

汉字书写与现代艺术

抽象表现主义对汉字书写的创造性，可能是毛笔书写在未来艺术发展的一条路，但当然不是全部。

对于读得懂汉字的人而言，汉字书写一定有在『美』与『辨识』之间的互动。

一直到清代结束，汉字书写的工具毛笔都没有改变。在笔、墨、纸、砚，即所谓文房四宝的基础上，传统的汉字书写一直延续了两千年。到了二十世纪，现代汉字书写面对的巨大改变是："毛笔"不再是书写的主要工具。连带地，墨和砚也遭废弃，书写用的纸张也与毛笔书写时的性质大不相同。

面临工具这么彻底的改变，汉字书法美学将要何去何从？

一个随时用毛笔书写的人，对毛笔线条特性的了解，绝对与今日偶尔接触毛笔的书写不会一样。

二十世纪后，铅笔、钢笔、圆珠笔，各种方便的书

写工具取代了毛笔。

我童年时的教育，无论家庭或学校，毛笔书写还在强制执行，不但有提倡毛笔书写的"书法课"，连作文和周记也规定必须要用毛笔书写。

那个年代，许多青少年就不一定能充分了解为什么作文要用毛笔。作文是文体，毛笔是书体，表达文体内容与书体美的关系是什么，对今日年轻人来说，并不是容易理解的事。

因此，在平时不再使用毛笔书写的时代，拿起毛笔这件事，必然有不同的表现。有点类似画家，平日不用油画笔写字，拿起油画笔（也是毛笔）就是画画，与写字辨识的功能性一定不同。

唐代狂草一类书写已经颠覆了汉字书写的辨识性功能，把书法推向纯粹个人审美的表现性上。

到了现代，毛笔作为一种特殊工具，不再是日常文具，购买时也多半要到书画用品店去买，像日本的"鸠居堂"，已经完全是一种艺术用品了。

二十世纪六〇年代以后，欧美抽象表现主义画风兴起，虽然是绘画运动，却大量受东方汉字书写的启发。像克莱茵、马瑟韦尔，甚至像波洛克，都使油画在画布上甩、刷、泼、洒，形成极富速度感的律动线条。克莱茵和马瑟韦尔更以黑白虚实构架画面，更接近汉字书法"计白以当黑"的布局。

《天书》首页刻版，一九八七年。

徐冰对汉字的颠覆表现在作品《天书》中。徐冰一共刻了四千多个无人能懂的汉字，在大张的连续宣纸上印满他所创造的新字，并以垂挂方式铺满天花板和四面墙壁，另有一套四册的传统线装书，用宋版印刷的风格，印满这些无人能懂的字。《天书》的第一次展出，是在一九八九年的中国美术馆。

这些画家不懂汉字，他们不在意辨识性，只是用汉字书法构成另一种视觉上的美感。

抽象表现主义对汉字书写的创造性，可能是毛笔书写在未来艺术发展的一条路，但当然不是全部。对于读得懂汉字的人而言，汉字书写一定有在"美"与"辨识"之间的互动。

当代华人艺术家徐冰的作品，用汉字木版印刷为基础，制作大量书籍，观众看到是书，书上有文字，字是

楷书，就一定想阅读。但是徐冰的"汉字"——看来是汉字，却全部是他用偏旁元素组合的"字"，无法阅读。观众在读不懂的汉字前面产生惶惑茫然，甚至恐惧。原来可以辨识的"字"，忽然完全看不懂了，徐冰对汉字的颠覆，反映了现代人与汉字之间矛盾冲突的心境。

徐冰颠覆了汉字的解读性与辨识性，使最像汉字的"字"变成不可阅读。

另外一位华人艺术家蔡国强，同样可能触动了书法美学领域的有趣问题。

一般人熟悉的蔡国强是他的爆破，我看他的原作，爆破后火药燃烧留在纸上的烟，一丝一痕，都像汉字书写里最难理解的"墨"，比当代任何书法家的"墨"给我更多的感动。

蔡国强作品《光轮》局部。爆破中的『烟』留在纸上，像极了书法中『墨』的透明之美。（蔡国强工作室提供）

徐冰的汉字颠覆

　　一九九四年，徐冰创造了"方块英文书法"。他将英文的二十六个字母改造成类似中国汉字的偏旁部首，然后把英文单词合成类似中国的方块字，并用毛笔以颜体楷书书写出来。

　　与《天书》看似可读而实际不可读正相反，方块英文是看似不可读但实际上可使用的文字。对懂得英文的人来说，方块英文的阅读、书写都极具游戏性。

　　下图看得懂是什么字吗？试着把笔画拆解成英文单字，就是 *TRAVELERS BETWEEN CULTURES, XU BING* ——文化间的旅者，徐冰。

（编写）

樹纔發萼溪
閑凍欲消仙
居家上層不
雪松桃間願
飯來山早見
氣如英
乙巳春月
淌鳃

郭熙《早春图》。描写春天刚刚来临，冰雪融化，山里有一股暖气在流动。墨色透明有层次，富有流动感。（台北故宫博物院藏）

墨：流动在光里的烟

用「烟」的概念重新看最好的宋代绘画和书法，会发现与蔡国强火药爆破后留在纸上的烟痕如出一辙，透明、空灵、流动，都是呼吸的空间，一层一层，决不胶着。

东方汉字书写的文房四宝——笔、墨、纸、砚，都有长达上千年的传承，也确定了东方文人书案上特殊的美学风格。

一支湘妃斑竹的竹管毛笔，和欧洲文人手中的鹅毛笔不同。

一块端溪紫赭的砚石，与欧洲玻璃墨水瓶也感觉不同。

渗水湮染效果细致的宣纸、棉纸，也很不同于来自羊皮传统记忆的欧洲纸。

文化的载体本身有长久记忆的基因，东方文人在砚石上看一滴水漫漶，仿佛洪荒里的石头有了滋润，重新

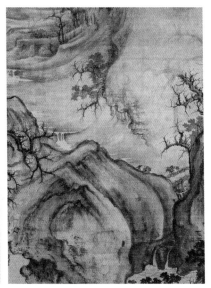

复活。而他手中的那一支笔，是山林溪涧边万竿修竹的遗留，那笔管里的毫毛，是曾经血肉之躯的某一动物死去身体的遗存。

有许多记忆在汉字书写里，最不容易理解的记忆大概就是"墨"了。

"近墨者黑"的成语简化了"墨"丰富的层次变化，唐人书画里说的"墨分五彩"，或许才切近"墨"的本质。

唐宋之后中国书画以"墨"取代了"色彩"，并不是偶然。

"墨"的层次变化并不逊色于颜料。

"墨"是什么？

现代墨的制作多是用化学合成，大量使用工业墨汁，也对传统书画里说的"笔"、"墨"两大要素变得非常陌生。

东方美学建立在"笔"、"墨"两个要素上。"笔"是线条笔触，"墨"是层次与透明度。

现代化学合成的墨汁固定胶着，没有层次变化，没有呼吸的空间，没有透明度。

看到最好的宋代书画原作，如米芾的大字书法，或郭熙的《早春图》，墨色透明流动，像流动在光里的烟，一丝一丝，舒卷自如，决不胶着固定。

"墨"正是一种"烟"。

小时候用墨，不懂为什么墨上会有"黄山松烟"四个嵌金的字。年纪再大一点，看到一碇墨上有"黄山顶烟"四字，也还是模糊朦胧，不能具体了解。

有一千年历史的徽州制墨，以松树和桐树为材料，燃烧后搜集升上去的烟，再加上其他原料制墨。

"墨"真的是"烟"，是"轻烟"，是升到最高顶端微粒的顶烟。

用"烟"的概念重新看最好的宋代绘画和书法，会发现与蔡国强火药爆破后留在纸上的烟痕如出一辙，透明、空灵、流动，都是呼吸的空间，一层一层，决不胶

着。而这样的美，是复制品里最难表现的。现代印刷常常谋杀了宋代"墨"的美学，使"墨"变得扁平呆滞，没有生命。

现代书法家用墨汁写出的字，也就只有"笔"无"墨"，少了汉字书法美学最主要的追求。

在克莱茵、马瑟韦尔、徐冰、蔡国强的作品里去体会书法美学的"现代性"，也许这是另一个具体的途径。

二〇〇九年夏天，台北当代艺术馆『无中生有：书法—符号—空间』展览中，陈瑞宪设计的超大墨池。参观民众在池边抄写经文。

王羲之与墨池

相传王羲之住处附近有一个小池，王羲之练完书法都会在池里洗笔。时间久了，池水变成黑色，竟然可以直接沾取当墨汁用。当年王羲之在温州担任永嘉郡守时，曾在今温州墨池坊挥洒文墨，《温州府志》记载："墨池，在墨池坊，王右军临池洗砚于此。"

另有一个传说，王献之小时候向父亲请教写书法的秘诀，王羲之便带着他来到后院，指着放在那里的几口大水缸说："秘诀就在这十八口大水缸里，你只要把这些水缸里的水写完，就会找到答案了。"王献之听了，立刻明白父亲的意思，学书法没有捷径，唯有专心勤练而已。（编写）

释文：

《平安帖》

『此粗平安。修载来十余

□（日）。□（诸）人近集存。想明日

当复悉。□□（来无）由同

增慨。』

《何如帖》

『羲之白。不审尊体比复

何如。迟复奉告。羲之中冷无

赖。寻复白。羲之白。』

《奉橘帖》

『奉橘三百枚。霜未降。未

可多得。』

王羲之《平安帖》、《何如帖》、《奉橘帖》三帖，唐摹本。

（台北故宫博物院藏）

帖与生活

「帖」有一点调皮，有一点小小得意，有一点百无聊赖的茫然或虚无，不想长篇大论议论是非，只是想回来做真实的自己。

汉字书写到了魏晋之后，行草在文人书风间成为主流，形成对正方汉字结构的颠覆。汉隶、唐楷，代表了官方诏令文字的庄严；行草则游走于文人书信诗稿间，有一种从世俗规矩礼教解脱出来的潇洒自在。

魏晋文人的"帖"，是日常的书信，是简单的问候，是赠送三百个橘子时附带的一纸便条。

《平安帖》、《何如帖》、《奉橘帖》

王羲之留下的"帖"，原来多是他写给朋友的短信。因为信上的书法太美，看完后舍不得丢弃，存留下来，

经过一代一代"临""摹"，变成练习书法的"帖"。

保留在台北故宫的《奉橘帖》，原来是三封信，经过"临"、"摹"复制之后，被装裱在一起，裱成手卷，前面有宋徽宗瘦金体书法的题签"晋王羲之奉橘帖"七个字，也盖了宋徽宗的收藏印"宣和"、"政和"。

这三封信第一封是"平安帖"，是给朋友的回信，一开始说"此粗平安"——这里大家都还好。因此被称为《平安帖》。

这封信行草兼具，写得很自由，"当复"由行变草，草书的"复"两笔写成，流荡自在，非常漂亮。

第二封信字体比较恭正，一开始有"不审尊体比复何如"——不知道阁下的身体最近好吗？"何如"两个字就拿来定明这封信为《何如帖》。

王羲之说"迟复奉告"——回信迟了，因为"羲之中冷无赖"——"中冷"是觉得人生虚无，心中对一切都没有热情；"无

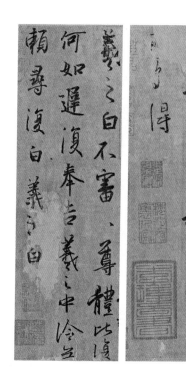

赖"是"百无聊赖"，什么事也不想做。

今天"无赖"是骂人的话，王羲之嘲笑世俗名利追逐，用"无赖"说自己的心境。

《奉橘帖》是送橘子给朋友附带的一纸便条。告诉朋友这三百个橘子是霜没有打过的，很难得。

"奉橘三百枚，霜未降，未可多得。"总共十二个字，是精简的简讯文体。

《鸭头丸帖》

许多年来，很喜欢读帖。有时候不是为了书法临摹，只是读，没有什么目的，把晋唐人的帖拿在手上把玩。

二十几年前，常在台静农老师家喝酒。喝了酒，他喜欢谈"帖"，有一搭没一搭随意谈，没有章法。

有一次，也是酒后，台老师拿出一卷王献之的《鸭头丸帖》，指给我看，说："就这么两行。"

说着又喝一口酒，再加一句："也不见怎么好。"

王献之《鸭头丸帖》是传世名作，光是上面大大小小的帝王玉玺、收藏印记、名家题跋，就够吓唬人。一旁正襟危坐初来台老师家的年轻硕士班学生显然愣了一下，对老师这么一句"也不见怎么好"不知怎么接腔。

我读帖的经验很感谢几位老师，其中印象最深的两位就是台老师和庄严老师。

他们读帖都喝酒，喝到酒酣耳热，谈起帖来，与平日严谨学者的严肃完全不同。"酒"加上"帖"，使他们更像诗人，不像学者。他们酒后谈帖的语言，也不像论文，更像《世说新语》，有一搭没一搭的手札笔记，连诗的格律做作也没有，只是平白日常的短讯，却贴近生活。通过他们，我似乎更了解了魏晋。

硕士班学生拘谨，台老师自顾自喝酒，我就跑去读帖。

《鸭头丸帖》收藏在上海博物馆，台老师给我们看

的是日本二玄社制作的复制品。二玄社复制古书画很专精，几可乱真，有老师傅的眼光和手工，现代电脑分色科技的复制也还是望尘莫及。

"鸭头丸故不佳，明当必集。当与君相见。"十五个字。

"鸭头丸"是一种丸药，医书上说"治湿热、腹肿"。

王献之的帖常常提到药，有名的《地黄汤帖》里提到的"地黄汤"也是一味药。

"帖"多是朋友间互相问候的短信，很容易问到"天气如何"、"身体好不好"这一类的话。回信的人也自然回答"快雪时晴"（下了雪又放晴了），或者"鸭头丸故不佳"（抱怨丸药不好）这一类的句子。

传统知识分子受儒家影响，言必孔孟，记得从小教科书里选读的文章都是《正气歌》、《陈情表》。人被逼到绝望之处，发扬出"忠"与"孝"的惨烈坚贞，十分感人。但在日常生活中，并没有太多机会完成那样壮烈的"忠"与"孝"。

《正气歌》是要亡一次国才能有的文章。从青少年天真烂漫年龄就开始背诵《正气歌》，总潜藏着做不成"烈士"的遗憾与悲哀。

庄严老师与台静农老师是经历过"亡国"的，然而在长达三四十年南方的岁月，他们喜欢的文字似乎不是《正气歌》，而是南朝文人彼此问候的短信。

我喜欢欧阳修对"帖"下的定义："所谓'法帖

鴨頭丸帖元屋閒牋文

原蹟与原蹟同

天曆三年正月十二日

勅賜柯九思侍書學士臣虞集奉

勅記

者'，其事率皆吊哀、候病、叙暌离、通讯问。施于家人朋友之间，不过数行而已。"

"帖"是书信，是生死流离之间留下的一些小小记忆，"逸笔余兴，淋漓挥洒，或妍或丑，百态横生"（欧阳修语）。

公元三一一年，永嘉之乱，山东琅琊王家在战乱中逃到南方，那时候王羲之大概十岁左右。他的《快雪时晴帖》二十八个字只是记忆了南方岁月某一个冬天大雪过后的放晴。

幸好有"帖"这样的文体，使我们在"忠"、"孝"之余，还有平凡日常的生活可以记忆。

幸好有"帖"，酷暑挥汗，"鸭头丸"虽然不佳，"当与君相见"五个字还是韵味无穷。

《肚痛帖》、《苦笋帖》

到了唐朝，在严格的楷书建立

规矩的时代，"帖"的传统也并没有断绝。

张旭著名的《肚痛帖》，诙谐可爱，在唐宋古文与楷书的规矩之外，另辟了一个不被拘束的文体书风。

"忽肚痛，不可堪。"——忽然肚子痛，痛到不能忍受。

"不知是冷热所致，取服大黄汤，冷热俱有益。"——不知道是受寒还是上火，服用了大黄汤，对冷热两种病况都有用。

这样的文体是无法被选入《古文观止》的，却很像《世说新语》，传承了魏晋文人的俏皮佻达，也传承了"帖"的平易亲切。只是生活真实小事，绝不掉书袋，绝不卖弄学问，也绝不空谈国家历史大事，恰好颠覆了同时代"文以载道"的伟大主流。

这是"帖"的传统，它长期被正统文人忽略，却和美丽的书法线条结合，传承在一张小小的纸上。

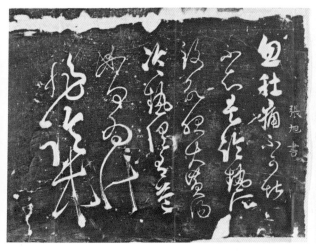

怀素的《苦笋帖》连同姓名只有十四个字——

"苦笋及茗异常佳，乃可径来。怀素上。"

是写给朋友的短信，告知笋和茶都极好，赶快来，署名怀素。

成为名帖，是因为书法。小小纸片上盖满大大小小帝王收藏印记，容易让人忽略了文字简单到一清如水，叙述的事情也简单到一清如水，似乎偷偷暗笑，不知道为什么知识分子都有那么多悲愤抱怨痛苦，浓眉深锁，嘴角向下。

"帖"把"天下兴亡"的重责大任，四两拨千斤地轻轻转回到生活现实里微不足道的小事。

　　"帖"用正楷书写是不恰当的，正楷还是留给文天祥的《正气歌》，或韩愈的《师说》。

　　"帖"有一点调皮，有一点小小得意，有一点百无聊赖的茫然或虚无，不想长篇大论议论是非，只是想回来做真实的自己。

　　"帖"要逃逸，要飞扬，要从虚假概念的世俗礼教里解放自己。

　　张旭、怀素的"帖"，用狂草书写，甚至拒绝了一般人辨识的意图。

　　"帖"最终只是回来做自己时欢欣地手"舞"足"蹈"。

书法云门：
与身体对话

舞者的身体用到极致，飞扬在空中，翻卷腾跃，像狂风里的乱叶，像一朵落花，挣扎着离枝离叶；像最孤独的武术，没有可以征服的对象，回来征服自己。

云门在二〇〇一年编作了《行草》，二〇〇三年推出《行草贰》，二〇〇五年又创作最后一部《狂草》，完成以汉字书法为主题的三部曲联作。

行草到狂草，汉字书法美学从"帖"的传统，发展出一脉相承的线条律动与墨的淋漓泼洒，也与创作者身体"停"、"行"的速度，"动"、"静"的变化，"虚"、"实"的互动，产生了微妙的对话关系。

舞蹈、书写、力量

唐代的狂草书法里有太多与舞蹈互动的记录，裴旻

的舞剑，公孙大娘的舞剑器，都曾经启发当时书法的即兴创作。

杜甫童年时看过公孙大娘舞剑，到中年后再看公孙弟子李十二娘的舞蹈，写下了他著名的诗句：

"㸌如羿射九日落"——一片闪光（㸌），像神话世界后羿一连射下九个太阳，巨日连连陨落，灿烂明亮，使人睁不开眼睛。

"矫如群帝骖龙翔"——"矫"是快速有力的线条，像诸神驾着马车，在天空驰骋翱翔飞扬。

杜甫的诗句是讲舞蹈时剑光闪闪的动作，夭矫婉转的动作。

但是这两句诗抽离出来，也是描述书法——特别是行草、狂草——最恰当的句子。

"来如雷霆收震怒，罢如江海凝清光。"

这是同时书写书法美学与身体美学最好的句子。

"来"与"罢"，是"动"与"静"。

是"速度"与"停止"。

是"放"与"收"。

是力量的爆炸与力量的含蓄。

在传统东方的拳术武功里，有出招时快速度的搏击，也有收回招式时收敛呼吸的静定。

"雷霆"与"江海"也在对比向外爆炸的巨力与向内含蓄凝聚的力量之间的关系。

是书法，也是肢体的运动与静止。

汉字的书写最终并不只是写字，不只是玩弄视觉外在的形式，而是向内寻找身体的各种可能。

汉字的书写是创作者感觉到自己的呼吸，感觉到自己呼吸带动的身体律动，从丹田的气的流动，源源不绝，充满身体，带动躯干旋转，带动腰部与髋关节，带动双膝与双肩，带动双肘与足踝，再牵动到每一根手指与脚趾。

云门的舞者在学习静坐、太极导引、拳术武功的同时，也在学习书写汉字。

他们各自散开，在高大的排练场一个小小角落，或临楷，或行或草，体会孙过庭《书谱》里说的——

导之则泉注，顿之则山安。

停顿时像一座安静的山，引导时像泉水汩汩涌流不断。

他们一定是用自己的身体在理解《书谱》上这样的句子，用自己的身体理解汉字书法最奥妙的美学本质。

《行草》——肉体的书写记忆

在二〇〇一年的《行草》里，舞者用身体模拟写"永"字八法。空白的影窗上，随舞者的身体律动，出

林怀民创作"行草三部曲"

云门舞集艺术总监林怀民历时二十年，由书法中汲取灵感，编出《行草》、《行草贰》、《狂草》的抒情舞作，是为"行草三部曲"。关于创作动机，林怀民说："书法和舞蹈有很多相同的东西。书家落笔之时，就是一个舞者。今天我们读书法，不只看到字的线条，按捺划撇勾和留白，更重要的是，我们也可以读到书家运笔的气势。""我希望《行草》的每一个动作都是由丹田出发，模拟书法的动势，成就一出有独特美感的舞作。"

以身体书写气韵生动的"行草三部曲"舞作，在世界范围内引起广大回响，二〇〇六年为欧洲重要舞评家票选为"年度最佳舞作"。（编写）

现"策"、"勒"、"啄"、"磔"、"撇"、"捺"。

《行草》的舞台背景上，也大量投影出现怀素《自叙帖》等行草的书法作品，与舞者身体的动作形成对比、互动、呼应。

舞者黑色的衣裤在舞动时，与背景的书法墨迹重叠，若即若离，产生有趣的变化。

有时由前台向整个舞台投影了书法，是拓本里黑底反白字的效果，投影在舞者身上，文字书写随肉体律动起伏，像彼得·格林纳威在电影《枕边书》（*The Pillow Book*）里魔幻的东方书写与肉体的关系，也让人想到民间有广大影响的"刺青"。在肉身上刺字或符号，文字沁入肉体，仿佛比镌刻在"金"、"石"上又有更不同的切肤之痛，也有更难以忘怀的铭刻意义。

在我的童年，有一些经历过战争的士兵，为了表达他们生存的意志，或表达他们誓死不悔的信仰，会用刺青的方法，把汉字书写——刺进肉体中。那些汉字书写，随岁月久长，与肌肉皮肤一同老去，在逐渐皱皱松弛的肉体上，常常使我触目惊心。

在云门《行草》中看到舞者身体与书写重叠，看到汉字成为肉体的一部分，重新唤起心里很深的记忆。

长时间看云门舞者写毛笔字，原来他们有固定的书法课，逐渐地，中午午休时刻，看到舞者三三两两在一个角落书写汉字，好像书写里有一种"瘾"，戒不掉了。

能够成为"瘾"，大部分都与身体的记忆有关。毛笔书写容易上瘾，因为像舞蹈，是全身的投入，是一种呼吸。呼吸是戒不掉的。

《行草贰》——留白的领悟

二〇〇三年的《行草贰》，与前两年的第一部《行草》很不一样。

《行草贰》多了许多留白，包括舞台背景的白，包括舞者衣服的白，包括约翰·凯奇音乐上的留白。

东方美学常说"留白"，山水画最重要的是"留白"，传统戏曲舞台要懂"留白"，建筑上要空间的"留白"；音乐要能够做到"此时无声胜有声"，书法上总是说"计白以当黑"。

"留白"不是西方色彩学上说的"白色"。"留白"其实是一种"空"的理解。

山水画不"空"，无法有"灵"气。

舞台不"空"，戏剧的时间不能流动。

建筑本质上是"空间"的理解。

"无声"也是"声音"，是更胜于"有声"的声音。

而书法上明明是用墨黑在书写线条，却要"计白"——计较"白"的存在空间。

有机会从二〇〇一年的《行草》连续看到二〇〇三年的《行草贰》，可能是理解汉字书写"计白以当黑"最好的具体经验，也是领悟东方美学"空"、"无"为本质的最好机会。

汉字书写，最后可能是对于东方美学"空"与"无"的最深领悟。

人类努力想把书写留下来，留到永远，因此把文字写在纸上、竹简上，镌刻在石头上、金属上、牛骨龟甲上，刺进自己的肌肤肉体上；但是没有任何一种书写真正能够"永远"。

东方汉字书写最终面对着漫漶、磨灭，退淡，面对着一切的消失，面对还原到最初的"空白"。

因为"有过"，"空白"才是还原到最初的"留白"。

云门二〇〇三年的《行草贰》，是在二〇〇一年之后出现的"留白"，两部作品应该是同一部作品的两面。

二〇〇三年的《行草贰》拿掉了汉字书写的外在形式，没有永字八法，没有墨迹，没有朱红印记。所有汉字书写的外在形式都消失了，却可能真正看到书写之美，是

舞者的身体在空白里的"点"、"捺"、"顿"、"挫",他们用肉体书写,留在空白中,也瞬即在空白中消逝,还原到最初的空白。

约翰·凯奇极简的音乐是与东方哲学有关的,他体悟老子的"有"、"无"相生,体会"音"、"声"相和,体验了汉字书写里最本质的"计白以当黑"。

整个现代西方在音乐、戏剧、建筑、绘画各方面的极简主义,与东方美学关系极深,特别是汉字书法美学。

《行草贰》借汉字书写的探索,结合了东方与西方。

《行草贰》里许多影窗人体反白的效果，非常像书法里的"拓片"。"拓片"正是把书写原来"黑"的部分"留白"，使视觉经历一次"实"转"虚"的过程，领悟"有"与"无"的关系。

云门舞集《狂草》。
放纵在空白中的身体，
正是『高峰坠石』的力度。
（舞者：蔡铭元）
（摄影：刘振祥）

《狂草》——墨的酣畅淋漓

二〇〇五年，云门推出以汉字书写为主题的第三部联作《狂草》，为三部曲作品画下句点。

《狂草》舞台上悬垂许多空白长轴，舞者演出中，墨痕在纸上缓缓流动显现，仿佛在书写，却不是文字，只是墨痕。

"墨"在汉字书写领域中最不容易理解。"墨"是青烟，"墨"是透明的光，"墨"在视觉的存在与不存在之间，"墨"是曾经有过的记忆，"墨"是"屋漏痕"。

现代化学合成的墨汁，其实不容易有宋代书法中"墨"的透明与

玉一般透润的效果。

墨痕在长幅空白纸上的流动显现，视觉效果极强，第一次欣赏的观众，甚至无法兼顾舞台上舞者的表演。

然而也因为如此，舞者身体张力之强，也是三支联作中最惊人的一段。

《狂草》里有大片段落是声音上的空白，或有浪涛远远袭来，或是夏日蝉声在空中若断若续，或是风声穿过竹林叶梢，似有还无。

舞者的身体像洪荒里第一声婴啼，有大狂喜，也有大悲怆。

大部分汉字书写到了极致都是同样的感觉，悲欣交集。像弘一大师圆寂前书写的那四个字——"悲欣交集"，已经不再是书法之美，而是还原到写字的最初，像古书里说仓颉造字之时的"天雨粟，鬼夜哭"。

《狂草》里舞者的身体用到极致，飞扬在空中，翻卷腾跃，像狂风里的乱叶，像一朵落花，挣扎着离枝离叶；像最孤独的武术，没有可以征服的对象，回来征服自己。

云门的《狂草》是墨的酣畅淋漓，也是人的身体的酣畅淋漓。

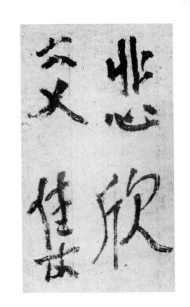

弘一绝笔，『悲欣交集』。

回到信仰的原点

汉字书写回到原点，可能更接近一个初学汉字的儿童慎重地写下自己的名字，有一点笨拙，有一点不确定，有一点紧张，但是很认真、很慎重……

汉字书写回到原点，可能是每一个人认真写下自己的名字。不是明星签名式的夸张，不是书法家自我表现的书写，可能更接近一个初学汉字的儿童慎重地写下自己的名字，有一点笨拙，有一点不确定，有一点紧张，但是很认真、很慎重。

汉字的书写常常使我回忆起民间的百姓，他们把写过字的纸小心收起，拿到金纸炉去焚烧。在台湾美浓看到这样的焚字纸炉，问他们为什么要烧？他们说：写过字的纸，不是垃圾，不能随便丢弃。

汉字是人类文明里唯一传承超过五千年的文字，唯一的非拼音文字，唯一还可以在现代科技的电脑中方便

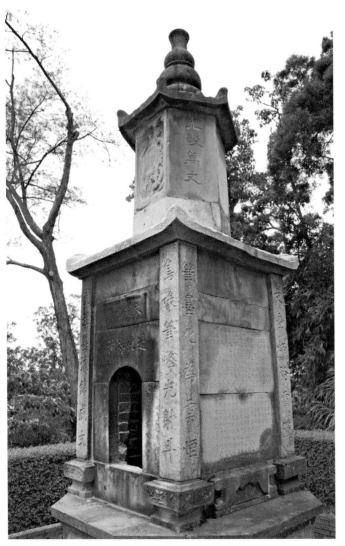

民间敬重汉字，写过字的纸都要在『惜字亭』中焚烧。

使用的古文字。

它是最古老的文字，也是最年轻的文字。

五千年前看到黎明日出写下的"旦"那一个字，和我们今天庆祝一年第一个日出的"旦"是同一个字。

只有书写汉字的民族，拥有这么悠长有活力的记忆。

因此，汉字书写是东方文明的核心价值，汉字书写是强大的信仰。

在许多文明竖立英雄人像的地方，东方则用汉字立碑记。汉字比任何个人的伟大更为长久。

民间把汉字——古老的、无法辨认的汉字变成"符"、"咒"，变成无所不在的符号，像一种古老的保佑力量，使人安心。

走过民间村落，看到民宅门上贴了一张符，看不懂的字，但的确是文字，是庙里庙祝或道士使信众安心的符咒，只是看不太懂的文字。

在大英博物馆看到斯坦因在二十世纪初带走的敦煌写经卷子。一部《法华经》，一部《维摩诘经》，从第一个字开始，到最后一个字，工整端正，并不是书法家的美，不是技巧上的难度，而是一种拙朴，更近于儿童书写的慎重认真。

汉字书写可以"行草"、"狂草"，飞扬跋扈，但似乎所有的书写者心中，最后都有一个回来初学写字的

欲以問世尊　為尖為不尖　我常見世尊　稱讚諸菩薩
以是於日夜　籌量如此事　今聞佛音聲　隨宜而說法
先遍難思議　令眾至道場　我本著邪見　為諸梵志師
世尊知我心　拔邪說浬槃　我悉除邪見　於空法得證
尒時心自謂　得至於滅度　而今乃自覺　非是實滅度
若得作佛時　具三十二相　天人夜又眾　龍神等恭敬
是時乃可謂　永盡滅无餘　佛告大眾中　說我當作佛
間如是法音　疑悔悉已除　初聞佛所說　心中大驚疑
衍非魔作佛　惱亂我心耶　佛以種種緣　譬喻巧言說
其心安如海　我聞疑網斷　佛說過去世　无量滅度佛
亦以諸方便　現在未來世　其數亦无量
得道轉法輪　演說如是法　如今者世尊　從生及出家
以是我定知　非是魔所為　被旬九此事
間佛柔軟音　深遠甚微妙　演暢清淨法　我心大歡喜
懺悔永已盡　安住實智中　我定當作佛　為天人所喜
轉无上法輪　教化諸菩薩

尒時佛告舍利弗吾今於天人沙門婆羅門

皆發阿耨多羅三藐三菩提心礼維摩詰足
已忽然不現故我不任詣彼問疾
佛告優波離汝行詣維摩詰問疾優波離曰
佛言世尊我不堪任詣彼問疾所以者何憶
念昔者有二比丘犯律行以為恥不敢問佛
此二比丘罪當真除滅勿使其心所以者何
來問我言唯優波離我等犯律誠以為恥不
敢問佛願解疑悔得免斯咎我即為其如法
解說時維摩詰來謂我言唯優波離無重增
被罪性不在內不在外不在中間如佛所說
心垢故眾生垢心淨故眾生淨亦不在內
不在外不在中間如其心然罪垢亦然諸法
亦然不出於如如優波離以心想得解脫時
寧有垢不我言不也維摩詰言一切眾生心
想无垢亦復如是唯優波離妄想是垢无妄
想是淨顛倒是垢无顛倒是淨取我是垢不
取我是淨優波離一切法生滅不住如幻如

"慎重"，一笔一画，横平竖直，还原到只是写字的"认真"。

书圣王羲之有一个民间长久流传的故事是我喜欢的。

大热天，一个穷苦老太婆在桥头卖扇子，扇子卖不出去，老太婆心急。王羲之从桥头经过，看到了，想帮帮老太婆，就说：我帮你卖扇子。说完，拿起笔，在扇子上题诗写字。老太婆看到雪白扇子都染了墨汁，气坏了，大骂王羲之，要他赔偿。没想到不一会儿，过路人看到王羲之的字，抢着来买扇子。老太婆搞不懂怎么赚了一票，王羲之却哈哈一笑走了。

民间故事未必真实，但是常常发人深省。书圣的字到了可以为不识字的老太婆赚一点过日子的钱，才有"圣"的真正意义。

看完日本"正仓院"奉为国宝的王羲之《丧乱帖》，我走过穷乡僻壤、市镇村落，看民间门楣上的春联书写，看最平凡庸俗的"风调雨顺，国泰民安"在红纸上如此醒目，随岁月褪淡破碎，但每一年仍要再书写一次，我看着看着，也有如看《丧乱帖》同样的敬重。

民间无名无姓百姓的抄经，或为病重父母，或为亲人亡故，一字不苟，也让我知道如何回到"写字"的原点。

近代书法不乏名家，但不知为什么，每次看到弘一

法师的写经会起大震动，尤其是他晚年，刺血写经，字迹只是血痕。一句"慈悲喜舍"，安详静定，仿佛千万劫来的沧桑化成一痕淡淡微笑，仍然使人对汉字书写有真正敬意。

　　回来认真写自己的名字，也许是一个喜悦的开始吧！

弘一大师刺血写经

弘一大师李叔同自幼习字，早年书法多临摹魏碑，间架雄强开张，棱角方正。又因为长期习篆刻，书法线条结构都有金石派的古拙韵味。

弘一大师青年时，诗词歌赋无一不精，常常粉墨登场票戏，串演黄天霸角色。

留学日本学习素描，画模特儿，引介欧洲油画。并同时自修音乐，拉小提琴，谱写歌曲，创立第一个华人剧团"春柳剧社"，亲自登台反串演出《茶花女》名剧。

回国后，任教两浙师范学校，担任美术与音乐老师，成为开创中国新文艺最早的先锋。

三十九岁弘一大师出家为僧，剃度于杭州虎跑寺，专心向佛，不再涉足文艺，举凡文学、音乐、绘画、戏剧一概不再谈论，只是日日以书法抄经。字体线条平稳沉静，圆融内敛，完全不同于书法艺术家的自我个人表现，使书法还原到写字的认真踏实，使人通过抄经的勤奋精进领悟修行的真正本质。

弘一晚年修习律宗，戒律严谨，过午不食，身上一袭破旧袈裟，一无其他多余物件，仍然以工整字体抄经度世，完成近代最独特的书法意境。不求表现，去尽锋芒，炉火纯青，静定从容，是书法美学的最高境界。

弘一大师晚年曾尝试刺血写经，以自己的血代替墨，书写佛陀经句。

我读书时，曾在晓云法师处见到大师刺血写经的一幅条轴，"南无阿弥陀佛"，仅六个字，使我心中震动。血迹很淡，年久漫漶，褐赭沉暗，却如金石镌刻，有对抗时间的强大力量。我在条幅前合掌恭敬，知道这是书法的最上乘，心向往之。

大方廣佛華嚴經 入不思議

解脫境界普賢行願品偈

願我臨欲命終時　盡除一切諸障礙

面見彼佛阿彌陀　即得往生安樂剎

我既往生彼國已　現前成就此大願

一切圓滿盡無餘　利樂一切眾生界

能於煩惱大苦海中．拔濟眾生令其出離．皆

得往生阿彌陀佛極樂世界．

乙亥蕭林

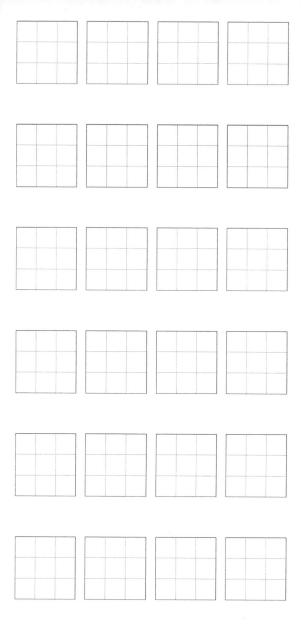